快速了解問題點

人物插畫
大幅改善技巧

100

Pegasus Hyde [著]

楓書坊

前言

　　在這 20 年間，我曾在 10 所以上的漫畫專門學校擔任過講師，看過數千位「繪師的原石」。而現在我在 YouTube 上經營插圖修改頻道，每個月都有數百張插圖寄來等待我修改講解。

　　這些畫作往往都有共通的「怪處」或「初學者常犯的錯誤」。

　　在本書中，我揀選了這些畫得奇怪的範例，盡可能解說為何會畫成這樣、該怎麼理解才能消除這些錯誤，並介紹讓作品看起來更精美的小訣竅及小知識。

　　此外，本書最大的特色是「適合初學者，沒有高深的知識，也無須經過刻苦的練習，只要掌握重點就能快速進步」。

　　在許多書籍中為了解說人物插圖的畫法，往往會先行說明人類的骨骼與肌肉構造，這是因為如果想畫出正確的人體比例，就必須從裸體開始畫起，要是想畫出更寫實、逼真的人體，就必須先了解人體的結構。為此，這些技法書就不得不解說內臟如何收束在身體裡，肌肉又是如何進行運動的等等。

　　但即使是像我這樣以畫圖為生，對了解身體結構的必要性也有充分理解的人來說，看到關於骨骼與肌肉的專業知識還是會令人望之卻步。

　　「只是想要讓畫功更進步的人，真的會想閱讀滿是骨骼與肌肉專業術語的困難書籍嗎？」「說穿了大家不就是想知道『快速簡單提升插圖層次』的訣竅嗎？」以上這些都是我最直率的感想。

　　身為一個有過連載經驗的職業漫畫家，我相信畫得快樂才是進步的最佳捷徑。就算畫得有點歪、有點怪，只要有著獨特魅力，也能夠吸引讀者的目光。

　　別再教我彷彿醫生在學的骨骼與肌肉知識，只要告訴我簡單好上手的作畫祕訣就好；且作為一本有趣的讀物，能輕鬆愉快地學習其中的內容。這就是我想要寫出來的「作畫技法書」。

跟插畫家們寫出一樣的書是不行的，而且市面上早有許多寫給進階作畫者的書了。難道就沒辦法寫出一本只有身為漫畫家的我才能寫出的「作畫技法書」嗎……？

　　在經過反覆嘗試後，為了讓讀者讀起來更順利，我首先創作了一個擔任嚮導的角色，名字叫作「繪賀下手美」，是一位想要提升畫畫技巧的女孩子（請參照下一頁）。書中將以我＝老師、下手美＝學生的形式來進行教學。

　　本書盡可能不使用艱深的專業術語，希望所有讀者都能感受樂趣，若各位在閱讀時心中能有著「我懂」或是「我也會畫成這樣」的共鳴，那對我來說就是最大的回報。此外，我也將每個項目各自獨立，讓各位能隨時從書中任何一處有興趣的地方開始閱讀。

　　看完本書後要是各位覺得學到了新的技巧，或感覺自己畫得比以前更好了，那就是我最高興的事。
　　希望所有追求作畫進步的人，都能愉快地邁向更高的層級。

Pegasus Hyde

目次

第1章 臉部篇 -正確配置五官- 　　12

第2章 眼睛篇 -角色的眼睛是作者的眼睛！畫出令人印象深刻的眼睛- 24

第 3 章 頭部篇 -留意頭髮自然的流向與頭蓋骨的存在-

第 4 章 身體篇 -畫出立體且勻稱的全身-

第 9 章 表情・動作 篇 -畫出具有張力的動作- 114

第 10 章 物品 篇 -講究細節，提升品味- 124

第 11 章 技術・心態 篇 -了解成為職業繪師的起點- 132

第1章
臉部篇

臉部是最能吸引目光的部位。雖然比起「是否正確」，臉部的描繪更應該重視「是否有魅力」，然而「因為不夠正確而失去應有魅力」的作品卻相當多。若覺得自己畫歪了、畫得不夠勻稱，或是畫不出理想的五官，就請從本章來確認自己應該修正什麼問題吧！

頭窄

看得見
鼻子下方

眼睛
位置高

耳朵
在下

下巴寬

- 正確配置五官 -

右臉圓滑，左臉尖銳

為什麼會畫成這樣？

右撇子的人

這樣比較難滑動

這樣比較好塗抹

變尖

變圓

左撇子的人
會反過來。

這樣解決！

盡可能讓左右保持勻稱…

❶ 先隨意畫出正面的臉。

❷ 利用直尺畫出一條連接下巴中央與鼻子的直線。

❸ 修正到左右均等。

不是從這樣開始畫嗎？

在「○」的中央畫出十字來輔助自己調整臉部比例是作畫技法書最常介紹的方法之一，但其實那個方法比較適合「一定程度上能想像臉部完成後的人」。對尚未建立自己畫圖方式的人來說，採用那種畫法很容易畫出機器人般生硬的臉部。一開始先將自己喜歡的漫畫或插圖當成範本恣意作畫，才能愈畫愈好。

Hyde 筆記

NG! Point 2　耳朵裡面畫得太隨便

①臉部篇

耳朵常像這樣未經思考隨便畫

耳朵到底該怎麼畫呢？

耳孔位置顛倒

運用斜線塗黑

整個耳朵隨便畫

簡單！耳朵的畫法

壓扁的餃子？

①畫一個扁扁的C。

畫一圈～

②再畫第2圈C。

③中間畫粗一點的Y。

④正中央畫個凸起！

超帥！

耳孔畫簡單點也沒問題！

如果是Q版角色，省略耳孔也沒關係。

由於耳朵是臉部五官中比較不引人注目的部位，所以就算畫得不寫實也不會有人覺得畫不好。如果不清楚耳朵的構造，那麼簡單畫個「6」也很充分了。

這樣也OK！

15

耳朵位置畫得太後面

常常沒畫出後腦勺…

你是否會把耳朵畫在頭的後方呢？

臉頰與兩腮部分寬大，耳朵位置在後面。

這麼做就能解決！

將耳朵畫在側臉中央，不僅能一併畫後腦勺，側臉看起來也會更加的帥氣！

耳朵畫在正中央！

這訣竅真簡單！

Hyde 筆記

在大家的畫作中很常見到像左邊這樣的側臉。其實只要加上一副眼鏡就能知道，不僅耳朵太後面，後腦勺也跟著消失了，頭部的比例變得相當奇怪。

還以為自己畫得不錯…

超～長

有這～麼長的眼鏡嗎？

只要在自己畫出來的側臉上多畫一副眼鏡，就能夠立刻察覺異樣。

NG! Point

4 令人猶豫不決的鼻子畫法

① 臉部篇

不僅鼻子，其他部位也是一樣，畫法並沒有所謂的正確答案，只要依繪畫者的喜好決定即可。但或許還是有人會問「這樣的話該怎麼選擇才好」，因此以下我列舉了幾種常見的鼻子類型，還請大家參考看看。

鼻子
該怎麼畫才好呢？

學起來吧！6種鼻子類型

經典畫法	適合成人	適合女生
鼻樑型	**寫實型**	**頓點型**
劇情漫畫常見的類型，可依喜好決定要不要畫鼻孔。	以成人為對象的作品較常見，鼻孔與頭部要仔細畫。	推薦用在少女漫畫或女生角色上。
可愛又不太顯眼	宛如少年	這種也行！ 乾脆就省略！
小山型	**陰影型**	**無鼻型**
適合幼兒漫畫或年幼的角色。	適合少年漫畫或青年漫畫，略帶有一點咕和感。	也有些漫畫家不會將鼻子畫出來。

人中畫得太長

想畫出充滿男子氣概的臉，但總感覺頗為散漫…

原因正是因為
人中太長！

人中畫太長會讓表情看起來很鬆懈、散漫。

比較看看吧！ 長 ←—————→ 短

喜歡哪一種？

鼻子到嘴巴的寬度也是凸顯「個性」之處，
想要畫多寬全看作者的感性。

但是！

「伸長的人中」常用來形容人露出色瞇瞇的樣子，把人中畫太長會使表情看起來鬆懈、惹人厭。建議各位可以詢問朋友、家人對自己畫好的圖有什麼印象。

討厭

人中伸得好長…

NG! Point 6　俯瞰時頭拉得太長

請注意是不是會變成這樣！

只有頭被拉長。

拉～長～

整張臉看起來像是往下移。

與其說是俯瞰，看起來更像是稍微低頭而已。

俯瞰視角的 3 個重點！

❶ 能夠看見髮旋。

髮旋

耳朵在上

頭寬

❷ 提高耳朵位置。

眼睛位置低

下巴窄

只要提高耳朵位置，就能夠輕易畫出俯瞰視角的臉！

想像圖

❸ 無法看見頸部。

Hyde 筆記

可以的話不要只畫臉，盡量一起畫出身體！

如此便能夠繪出初學者也容易畫，看起來又有張力的圖！

仰頭時下巴拉得太長

向上看的臉常會畫成這樣。

與平時畫出來的容貌完全不同。

只有下巴拉長。

好難喔…

就是會畫得怪怪的…

仰頭視角的3個重點！

❶頭畫得窄一點。

頭窄

眼睛位置高

看得見鼻子下方

耳朵在下

下巴寬

❷降低耳朵位置。

感覺能看見鼻孔。

❸不要畫出清楚的下巴線條。

只要降低耳朵的位置，就能輕易畫出仰頭的臉。

Hyde 筆記

雖然可能沒什麼機會畫到，但要是畫得出來，將會是很帥的角度。

NG! Point 8 側面畫得像摩艾石像

摩艾石像!?

側臉是不是畫成像這樣的長方形呢？

原因是

或許是因為「側臉是臉部正面的一半」這個印象才會將側臉畫成這樣。

正面　圓　一半？　是這種感覺？　一半

拋開既定觀念吧！

短　長

其實人類頭部側面的寬度要比正面還寬！

Hyde 筆記

常見於西方人、歐美人這種後腦勺較高的頭形最適合拿來當作漫畫範本。

側臉要畫出後腦勺才會好看。

✕　○

頭後面要隆起來才好看！

側面畫得像馬臉

原因

想要把鼻子畫高一點，結果連嘴巴也一起往上抬了。

鼻子凸出 →

這裡很長

在畫完側臉後，是否曾經覺得有點像是馬的臉呢？

嘶——

這麼做就能解決！

會不會很奇怪呢？

畫一條線就能輕鬆檢查呢！

從眉間畫一條直線。

若覺得自己的圖有些奇怪，就將鼻子與嘴巴稍微往內側移進去。

Hyde 筆記

因為少年漫畫類型的動畫作品中有時候也會畫出鼻子凸出的側臉，所以作為簡略版的畫法還是可行的，但必須要注意當角色朝向正面時，要畫得讓人覺得「這是同一個人」。

也可以！像這樣的

必須要讓角色看起來像是同一個人。

真是困難～

NG! Point 10 正面與側面看起來像不同人

頭
眼
鼻
耳
口

很多人的問題是，明明是畫同一個角色，但正面與側面看起來卻像是不同的人。

眼、鼻、耳、口高度全都不一樣。

正面的臉與側臉看起來不像是同一個人！

正確的側臉畫法

❶畫出一般的臉部正面。

❷在眉毛、眼睛、鼻子、嘴巴、下巴的高度畫出引導線。

❸跟隨引導線畫出側臉。

頭頂

眉毛
眼睛
鼻子
嘴巴
下巴

如果是同一個人，那就算朝向側面，臉部五官的高度應該還是相同。

第2章
眼睛篇

眼睛是臉部五官中特別引人注目的地方。付出心力、精心描繪的角色，自然會從眼裡散發出光輝，讓角色更吸引人；我們常說眼睛是靈魂之窗，即使是漫畫角色也是如此。自己親手畫出來的眼睛，就是映照自己心靈的眼睛，還請各位細心描繪，讓角色的眼睛更具迷人光彩。

-角色的眼睛是作者的眼睛！
畫出令人印象深刻的眼睛-

兩眼視線朝向不同方向

我經常會看到兩眼視線朝向不同方向的插畫，這是連作畫者自己都很難察覺的盲點。

該怎麼做才能發現問題呢？

乍看之下畫得很好…？

自己很難看得出來呢…

簡單！瞬間判別視線的方法。

用自己的手遮住半邊的臉。

右眼看這邊～

左眼看這邊～

Hyde 筆記

將臉分成左右兩邊，然後利用自己的手各遮住一半的臉！
應該很快就能發現畫錯的地方。

❌ ❌ ⭕

如果雙眼的視線沒有看向同一個方向，會給看圖的人帶來一種詭異不安的感覺。請隨時留意雙眼的視線是否保持一致！

NG! Point

12 瞳孔錯位

我在修改插圖時，常看到畫成這樣的黑眼球。

不知道在看哪個方向…？

雖然乍看之下很漂亮…

照鏡子看看自己的眼睛吧！
可以看到眼睛瞳孔會在黑眼球的正中央。

但是…這雙眼睛的瞳孔卻不在正中央。

也就是…

不知是在看前面還是在看旁邊!!

會變成像是這樣的眼睛。

好可怕

瞳孔請畫在黑眼球的正中央。

漂亮的眼睛！

轉變成生動活潑的表情！

輕鬆提升作畫水準！

Hyde 筆記

有些漫畫家會刻意畫出錯位的瞳孔，但那是作者塑造風格的方式，若不是品味好的人是很難做到的。雖然這也是一種個人特色，但因為難度很高，還是建議初學者先從畫在正中央開始。

獨特。

描繪瞳孔錯位的眼睛時，需要思考這種畫法是不是真的很吸引人。

②眼睛篇

黑眼球畫成白色

初學者
常見問題！

即使是同臉…

黑眼球一定要畫出來！

感覺沒有靈魂…

印象會改變很多！

看起來有自我意識。

各位是不是會直接把黑眼球畫成全白的呢？
黑眼球若是白色的，臉看起來會像是失了魂一般，就算正在說話也給人心不在焉的
感覺，需要多加注意。

Hyde 筆記

活用白眼的
表現方式！

呆…

打擊

相反地，將黑眼球全畫成白色，可以反過來表現出
失魂落魄的情緒，或畫出各式各樣不同漫畫風格的
表情。像這樣多方嘗試也很有趣喔！

不知道如何描繪眼睛裡各項結構

漫畫裡眼睛的各項結構

上眼瞼　　瞳孔　　上睫毛

陰影

高光
（白光的點）

虹膜線　　下眼瞼

眼睛的畫法可說有無限多種，不同時代有不同的流行。雖然實在不太可能全部列舉出來，但無論是少女漫畫還少年漫畫，通常都會畫出如左圖所示的部分。

② 眼睛篇

眼睛更有神！

將上眼瞼與黑眼球分開可以讓眼睛看起來更有神。

「畫作沒有活力」、「表情不夠有力」被這樣說的人請試試看！

女生變得更可愛！

眼睫毛畫多一點，再添加下睫毛的話，可以畫出充滿女性氣質的性感眼睛。

「不可愛」、「看起來不像女生眼睛」被這樣說的人請試試看！

高光愈多愈閃亮！

高光畫在黑眼球的任何地方都可以！

「角色不夠絢麗」、「無法留下印象」被這樣說的人請試試看！

Hyde筆記

快速進步的研究方法是？

● 邊看著自己喜歡的漫畫眼睛邊描繪。

● 照鏡子觀察自己的眼睛。

或許會有新的發現喔～

眼皮畫得太薄

初學者常見問題！

?

這時候有個魔法般的簡單解決法！

若有人說「你的圖沒有特色」或是「看不出人物有什麼魅力」，就先重新審視眼睛有沒有畫好吧。

感覺不太起眼…
本來想說自己畫得挺帥的…

加厚眼皮！

光是這麼做就能提升角色魅力！

Hyde筆記

不要想用一條線就畫好眼睛，盡量試著用多條線來描繪出眼皮。若是加粗下眼皮的線，看起來會更性感。

粗濃的眼皮能讓眼睛更有神！

說起來我也是這樣化妝的…！

可參考女性的化妝方式喔。

側面的眼睛變成魚眼

在畫側臉時，是否只有眼睛會像魚一樣看向兩側呢？

在看哪裡呢？

這麼做就能解決！

正面眼睛 　　側面眼睛

臉朝向側面後，
眼睛一定會變成
右圖那樣的形狀。
漫畫裡的眼睛也要
朝向側面喔！

變得自然許多！

描繪朝向側面的眼睛也很有趣！

看起來像是插畫高手畫的！

視線筆直看向前方是
讓側臉變自然的關鍵。

筆直。

畫側臉的插圖時，要記得確認眼睛的方向！

② 眼睛篇

17 兩眼之間的距離太寬或太窄

各位畫出來的眼睛是不是像右圖這樣距離太寬或太窄呢？

距離太遠。

距離太近。

有點恐怖…

這麼做就能解決！

注意鼻子另一側的眼睛。

鼻子另一側的眼睛稍微小一點。

感覺像是這種～

靠近鼻子的眼白畫得小一點。

Hyde筆記

真實的人類
一隻眼睛的長度

萌系角色
一隻眼睛的長度

兩眼之間最適當的距離是「自己一隻眼睛的長度」！
一般認為這是最勻稱的寬度。

如果眼睛離太近或太遠，都會給人一種詭異的感覺。
怪物和妖怪的插圖就是很好的例子。

鬥雞眼

脫窗眼

18 眉毛只是普通的弓形

角色的眉毛是不是畫得太簡單了呢？

眉毛能展現一個人的性格。作畫時一邊畫一邊思考角色的個性是剛強還是怯弱，不僅能鍛鍊自己的想像力，畫起來也會更開心！

眉毛只是一條圓弧。

是不是會畫成這種臉呢？

性格嗎～

首先來設定角色的性格吧！

說不定能夠創作原創的角色呢～

剛強眉毛

眉毛吊起給人強硬、好勝的印象。

有種充滿自信的感覺。

眉毛垂下來給人溫柔、文靜的印象。

怯弱眉毛

適合個性隨和、穩重的角色。

眉毛並不只是單純的裝飾！

細長眉毛

不論男女，細長眉毛都帶給人成熟、冷豔的感覺。

短小眉毛

看起來像孩子可愛又淘氣，又稱為「麻呂眉」。

汪！

像是幼犬

① 慢慢地

② 纖細地

③ 不要用力壓

第3章
頭部篇

頭的大小與形狀差異，是能夠左右角色形象及魅力的關鍵所在。此外，頭髮也是勝過一切裝飾品的重要元素；再怎麼俊美的人，若頭髮毛躁凌亂，看起來當然就不會多帥氣。適當的頭部大小與美麗頭髮，都是作畫時需要留意的重點。

-留意頭髮自然的流向與頭蓋骨的存在-

19 女生的頭畫得像安全帽

這是很常從男性初學者看到的問題…

女孩子的頭像安全帽一樣

硬梆梆！

原因

· 受到人物模型或動畫影響。
· 不擅長畫柔順飄逸的頭髮。

這樣解決！

❷ 留意髮旋！

❶ 瀏海由上往下畫。

○

×

不要由下往上畫！

❸ 從髮旋畫出放射狀的線就會更自然！

髮旋

❹ 髮尾稍微往內側捲起來。

想像沙灘球的樣子。

Hyde 筆記

每一根頭髮都是相當纖細、柔軟的，不要當作「一整塊」或「堅硬」的東西來畫。

滑～順～

只要一根一根用心地畫，就可以畫得更可愛喔！

20 忘掉頭蓋骨的存在

各位畫出來的角色是否有過以下的頭部問題呢？

頭頂扁扁塌塌的…

頭的體積太大了…

③頭部篇

這樣解決！

試著畫得接近圓形！

❶畫頭髮前先描出頭蓋骨。

先試著畫出光頭吧！

❷接著運用比頭蓋骨大一圈的尺寸來畫頭髮，形狀看起來才會自然！

Hyde筆記　就像人物的身體也是先畫出裸體再穿上衣服才會好看，頭髮也是要先畫出光頭才能畫出勻稱的頭部。

要注意頭部是否有變形！

NG! Point 21　瀏海畫得太薄

各位是否曾無意間將瀏海畫得太少呢？

髮際線往後退？

瀏海的髮際線太高？

女性

瀏海太上面。

與其說是背頭髮型，其實只是額頭太寬…？

男性

這麼做就能解決！

女性呈圓弧。

考量瀏海的髮際線！

男性呈方形。

尤其男生要特別注意！

Hyde筆記

漂亮的瀏海讓角色看起來更英俊、美麗！作畫無論男女都要多加留意髮際線喔。

我們都會在意自己的瀏海呢～

漫畫角色也是一樣的喔！

髮際線容易成為盲點！需要多加注意。

我常看到像右圖般沒有髮旋的角色。各位在畫頭部時，是否有意識到髮旋的存在呢？

？

若沒有髮旋，頭部就會看起來不自然，甚至是變成像昭和時代的動畫人物。

如果刻意要畫成復古風格就沒問題!?

這麼做就能解決！

❶先意識到頭蓋骨。
❷按照瀏海髮際線來設定髮旋。

如果頭髮像是從髮旋散出的話，就會很好看。

就像是沙灘球的樣子。

如果想要畫得更好看？

毛躁乾癟…

若未曾思考流向就畫出離髮旋較遠的頭髮，就會看起來毛躁、乾癟。

需要考量頭的弧度與頭髮流向。

無論頭髮離髮旋有多遠，都要意識到從髮旋延伸至髮尾的流向。

23 頭髮畫得乾燥粗糙

各位是否會
將頭髮畫成
右圖的樣子呢？

＼ 毛茸茸 ／　＼ 乾巴巴 ／　＼ 硬梆梆 ／

混成一團？　　毛躁乾癟　　像安全帽

**可以像這樣
思考！**

❶ 意識到頭髮是從
髮旋長出來的。
（請參照第39頁）

❷ 想像頭髮比頭蓋
骨大一圈。
（請參照第37頁）

❶ 髮旋

❷ 大一圈

❸ 頭髮略微捲向內側，每根頭髮
都要慢慢仔細描繪。

❸ 稍微往內
側捲

Hyde筆記

初學者最常忽略的就是
❸「慢慢仔細描繪」。

隨便畫上幾筆是畫不出
漂亮頭髮的。

希望頭髮能
畫得更漂亮～

就算是職業畫家也會
仔細描繪頭髮。

許多初學者缺少的其
實不是「技術」，而
是「細心」。

細心謹慎地畫⋯

髮辮畫得太過平面

雖然近年來較少看到
綁雙髮辮的女生了,
但在漫畫與動畫中仍然
是很受歡迎的髮型。

總覺得畫不好…

感覺怎麼畫都扁扁的。

看起來超細緻！麻花辮的畫法

❶ 先思考麻花辮的粗度與中心線。

❷ 做出 V 字記號。

❸ 畫出像是陷入中心線的頭髮。

❹ 整理髮束將左右交互穿在一起,接著讓外側稍微鼓起來。

蓬鬆柔軟

③ 頭部篇

Hyde 筆記

麻花辮也有分成好幾種類型。

綁得緊實細長呈現出過往的資優生氣質。

綁得寬鬆則是呈現出療癒的少女風格。

NG! Point 25 　黑髮畫得凌亂不堪、混成一團

| 幾乎全黑 | 虎斑風格 | 毛躁凌亂 |

各位在畫黑髮時，是否會畫成這樣呢？

這麼做就能解決！

❶ 首先確認使用的工具！最好選用穗狀的墨筆。

○

電繪也同樣選擇較細的筆尖才能畫得纖細。

準備類似真正毛筆的類型。

×

彩色筆類型的筆難以畫得漂亮。

不要立刻塗黑！

天使光環（頭頂部分）

表面

❷ 塗黑前先輕輕用鉛筆粗略地畫出會發白、反光的區塊。

若不清楚白光部位，那就先讓「頭頂」與「頭髮表面」反光。

通常太陽（照明）位於上方，所以上面或表面部位會反光。

慢慢地、輕輕地塗黑

3個訣竅

❶不要急著塗好。
❷使用纖細的線條。
❸筆不要壓在頭髮上。

① 慢慢地
② 纖細地
③ 不要用力壓

漂亮頭髮的重點！

將黑白交界畫成
像鯊魚牙齒那樣的鋸齒狀，
是讓頭髮看起來
自然漂亮的重點！

〇

頭髮光澤常見的糟糕畫法。

電繪的人也一樣～

不規則

尖端是牙齒形狀

尖端呈圓弧形

Hyde 筆記

用墨筆塗黑頭髮的技法稱為「光澤塗」（TSUYABETA）。因為是頗為困難的技術，所以就算沒能立刻進步也請不要氣餒。

多加練習吧！

多畫頭髮的光澤
勤加練習就能掌
握訣竅。

即使是職業漫畫家，
大家也不是一開始就
畫得很漂亮呢。

第4章
身體篇

很多人會說「雖然我很會畫臉，但不太會畫身體」其實要讓臉龐看起來風采迷人，勻稱有形的身材是不可或缺的。不只是正面，還要讓側面及背影看起來都「很可愛」或是「很帥」才是畫插圖的目標。請大家透過本章提升描繪身體的功力吧！

不是輕薄的紙片人…

簡單畫出來像是這個感覺…

細緻畫出來像是這種感覺…

想像將棒棒糖插在身體上的樣子…

- 畫出立體且勻稱的全身 -

26 沒有考慮頭身比例

愈是想畫出正確的人體，比例就愈容易失衡。

這是因為想將人類真實的頭身比例直接畫成插圖所導致。

這麼說起來我好像也才6頭身左右！

日本人是6.5頭身左右…？

打～擊

什麼是「頭身」？

例：3頭身

頭身比低看起來會比較可愛、像小孩子體型。

例：8頭身

頭身比高看起來較接近成人，是模特兒體型。

這是種將頭的大小視為「1」，再看身高是頭的幾等份來描繪人體的思維。

並不是依照大人一定要頭身比高、小孩則要頭身比低的原則來畫，而**是看自己究竟想畫出什麼樣的畫來決定頭身。**

3頭身

同樣20歲

8頭身

漫畫或動畫的角色多半經過美化，會比現實中的人更加俊美，頭身比例也設定得比較高。

寫實的頭身比例不一定就是正確答案呢。

就像漫畫角色眼睛比較大。

不符合現實，對吧？

Point 27 右肩畫得太大

在姿勢略帶角度的人物插圖中，最常修改的就是像右圖這樣的肩膀。

右肩變大。

右肩隆起。

我也會畫成這樣！

雖然臉沒問題，但脖子以下不知道怎麼畫。

這樣畫就能解決！

○ ✕

↑ 筆直　　↗ 斜向

❶ 脖子從這裡開始。

❷ 筆直垂下脖子。

❸ 肩膀是平緩的三角形，讓裡面那側的稍微短一點。

稍短　大小約為1個臉

示意圖

畫寬一點會變得很強壯。

④ 身體篇

Hyde 筆記

頸部〜肩膀是連接臉與身體的重要部位，如果此處不自然，整個身體都會產生扭曲。

不要想一口氣畫好全身，慢慢照順序從畫好臉部〜頸部〜肩膀周圍開始，能讓圖畫更加精緻好看！

28 朝向側面時肩膀位置飄忽不定

常見的側面肩膀

人物朝向側面時，會不知道該如何畫肩膀。

這個是最常見的。

脖子往前突出呈駝背姿態

手臂往前突出能看到背部

肩膀隆起

正確的肩膀是這樣！

背部挺直。

頭部垂直放在軀幹上。

挺胸站好。

姿勢不良，就算是帥哥也無法展現自我魅力。

Hyde 筆記

要是姿勢不良，再怎麼樣的俊男美女也都白費了。請記得將背部打直！

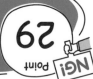

本來想說要畫得可愛一點…

看得出來哪裡奇怪嗎？

頸部重心錯開，才會看起來歪歪的。

頭的重心　狹窄　寬大

身體重心

只注意臉部，導致忘記身體的平衡了．

?

的確如此～

Hyde 筆記

原因出在未能將人體視作一個立體物。聽到「立體」可能會帶給人複雜困難的印象，但其實只要隨時檢查整體重心是否有問題，就能提高作畫的正確性。

想像將棒棒糖插在身體上的樣子…

高手以立體來思考

初學者以平面來思考

變得自然許多！

NG! Point 31 軀幹過於單薄

畫完角色的全身後，軀幹是不是像這樣變得單薄扁平呢？

男女的身體看起來一樣…

將軀幹當成圓筒形！

首先從意識身體的形狀開始。

不是輕薄的紙片人…

× 簡單畫出來像是這個感覺…

○ 細緻畫出來像是這種感覺…

了解這點後…

圓筒形身體。

首先以這樣下筆繪畫為目標吧。

若能意識到關節的存在會更寫實。

圓滑袖子
圓滑手臂

圓滑的T恤下襬

等級1　　**等級2**　　**等級3**

留意這3點：①身體有厚度、②身體為圓筒形、③身體會彎曲。

④身體篇

忘記畫上肚臍

來觀察看看畫著裸體的圖吧。

是否有畫出肚臍呢？

有時甚至沒有乳頭。

想說感覺怪怪的，原來是沒有肚臍～

光是畫出肚臍就可以知道是人物的正面，因此請一定要畫出肚臍。

就算只在肚子畫一小筆也能提高精緻度。

女性的肚臍離腰身較遠，畫成縱向看起來更可愛。

男性的肚臍離腰身較近，畫成橫向會比較好看。

腰身

肚臍

腰身

肚臍

女性 脂肪組織較多，腹部豐滿圓潤。

男性 側腹因肌肉而隆起，即使沒有纖細的腰身，肚臍也會往兩側拉開。

33 背部畫成一片空白

在畫背部時，各位是否會像這樣，將後背畫成一片空白呢？

全白～

這麼說起來好像沒怎麼畫過背影呢…

漫畫很常出現喔！

畢竟這樣看不到臉…

簡單畫出背部！

就畫成男廁標誌的形狀！

這是

最好看的輪廓！

男人用背影說話…

若能畫出帥氣的背影，角色會更加有韻味喔！

④ 身體篇

可以從背影了解真正的繪畫功力！

53

34 手臂關節消失

如果沒畫出
本應存在的肩膀、
手肘、手腕、
手指等關節，
手臂看起來
就會變得鬆軟單薄。

各位是不是
只運用簡單線條，
將手臂畫成
橡膠玩偶的
樣子呢？

髭～軟

什麼是關節？

常有人說
「角色沒有關節」，
原來是指「沒有畫出
人體會彎曲的地方」。

彎曲

關節＝人體可以
彎曲的地方。

直接想成
會動的地方
也不錯。

彎曲

彎曲

彎曲

這麼做就能
掌握關節！

❶在手臂彎曲
處暫時畫上
線條。

一段

一段

一段

肌肉　隆起

骨頭　寬大

手腕　纖細

腳跟軀幹
也能這麼做！

❷要注意不要將手臂視為
「一整條」，而是要在會
彎曲的地方分段。

❸接著掌握關節特徵就
能畫出人類的手臂！

手臂的畫法像機器人

各位畫出來的手臂
是否會如右圖一樣
像裝上去的呢？

機器 Hyde

僵硬

機器下手美

呆板

畫起來像機器人的
原因恐怕是…

先是畫出
像這樣的
身體。

然後再
加上手臂。

所以
才變成機器人？

**輕鬆畫出
好看手臂的訣竅！**

往下畫出寬度
稍收窄的身體
線條。

接著再畫出
肩膀部位呈
三角形狀的
手臂！

如此一來就像是
插畫高手！

「手臂的頂部是三角形」
只要記住這個訣竅，就
能畫出好看的手臂！

55

膝蓋位置造成姿態不平衡

請比較 Ⓐ 與 Ⓑ 的差別。Ⓑ 看起來是不是平衡許多？
其實2張圖之間的差別只有膝蓋位置。

Ⓐ

Ⓑ

同樣的身高與腳長，Ⓐ 與 Ⓑ 相較之下，Ⓑ 的腳看起來比較長。

特意選擇 Ⓐ 的畫法是 OK 的，但若是無意間會將膝蓋畫在較低位置的人，就需要確認那樣畫是否真的比較好看。

腳畫成蛙鞋

畫腳非常困難…！

雖然手也很難，
但腳更不熟悉。

往往會
畫成這樣的
蛙鞋。

**這麼做就能
掌握形狀！**

首先將腳部
分成3塊。

大致的示意圖！

❶ 腳踝

❷ 腳背

❸ 腳趾

留意拇趾＋
4根腳趾頭。

圓滑
腳跟。

4根

拇趾

中間有凹陷
（足弓）。

像這樣先從掌握大致輪廓開始，
就比較能畫出準確的腳掌外形。

想從各種角度
觀察腳部時，
最快的方法就是
觀察自己的腳！

用手機拍下來
也不錯！

畫出腳趾與
腳趾甲。

④
身體篇

Hyde筆記

平時幾乎沒有機會畫裸腳的
人物插圖。

但要是畫鞋子時能掌
握腳的形狀（輪廓），
便可以畫得更快、更
精確。

第5章
手部篇

很多人都說自己不擅長畫手，其實我在學生時期也是這樣，不過在我發現可以用手指做出各種手勢的趣味後，畫手這件事突然就變得有趣許多了。也就是說，對手產生興趣就能消除對畫手的不安。首先從觀察開始，了解手部複雜多變的樣貌吧。

-正確描繪複雜多變的手-

38 手畫成橡膠手套

靠這 **4** 點 畫出漂亮的手！

❶ 只有拇指長在略為下方的位置。

好像怪怪的？

手變這樣！

❷ 手指與手掌（手背）比例大約是 1：1。

1

1

❹ 注意手腕存在。

❸ 留意中指最長。

因為很難畫…

往往會畫成橡膠手套。

把圖 **轉過來…**

轉180度後變得更好畫了！

由於人是站著的，朝向下方的手會很難畫。

將圖上下顛倒後，手會更好畫。

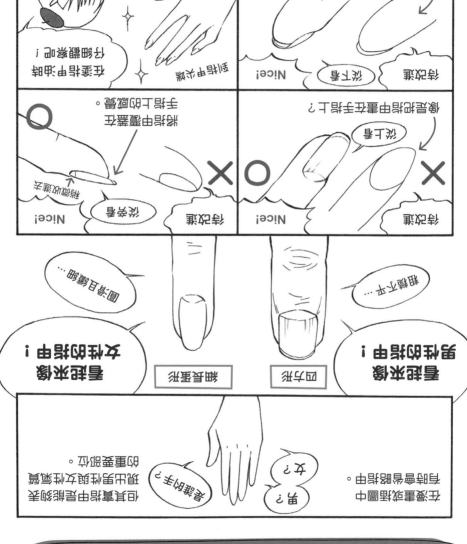

關於美甲染彩請參照P.128。

Point 39 NG! 忘記畫上指甲

有許多人會像右圖將指甲畫成像貼在手指上的貼紙。

畫成圓形…

所有手指的指甲都朝向同個方向。

或將手指的末端全都畫成指甲。

簡單！
高手畫指甲的方法！

ㄷ

ㄷ

ㄷ

像這樣畫成ㄷ字形會更好看！

從側面看…
×

從背面看…
×

與其說指甲是黏在手指上，反而看起來更像是「放在」手指上。

讓這裡隆起看起來更像真實的手指。
↓
○

○

放在上面

指甲也可以彰顯人物特色，如「魔族的指甲很長」等等。

握手的手指畫得太長

描繪握手的場面時，
手指往往會畫太長或
畫得整隻手變形。

奇怪？

這是因為作畫時
只看到手的一部分，
沒有考量整個手的形狀。

這裡的手指
感覺怪怪的？

雖然感覺這邊
畫得還不錯…

描繪握手的訣竅

可以看見
的手指有
4根。

A

1 ： 1

❶先畫出那隻看得到手背的輪廓。

目前還不要
畫出細節。

A B

❷接著像是抓住A的手一般畫出另一隻
手（B）的輪廓。

這時要確認A跟B的手是否畫成差不
多的大小。

❸確認雙方手的大小
後，仔細畫上每根
手指、指甲與皺褶
等細節。

關鍵在於
先勾勒
大致的形狀後，
再進一步
畫出細節。

千萬不要
先從手指
開始畫！

⑤
手部篇

Point 42 拿著書本的手畫成握拳

拿著書的手
是否像這樣
畫得很不自然呢？

真可惜～

感覺手應該是長這樣，
但自己又看不到…

雖然想從這個
角度觀察…

描繪手拿著書本的訣竅！

小巧的文庫本
像用捏的方式
來翻頁。

書本也有遠近感。

上方較寬

下方較窄

看起來不自然的原因

書本身太輕薄，
且沒有畫出書背。

要畫出書頁的厚度。

拿著書本的下方。

想畫自己看不見的姿勢時，可以照鏡子
或請朋友拍照來進行確認。

4根手指
形狀全都相同。

拿著書本的
正中間。

NG! Point 43　祈禱的手勢不夠清楚明確

「懇求」等雙手交握的手勢，由於手指會纏在一起，因此很難看清楚手部此時真正的形狀。

神啊…

奇怪？

？

手指變多了？

到底畫到哪個位置較好？

拇指在哪裡？

為求方便理解改變左右手的顏色後…

幾乎看不見拇指。

手指互相扣住形成圓球形。

⑤ 手部篇

從右手方向

從左手方向

雖然畫手時觀察自己的手是最快的，但要畫雙手交合的手勢時，最好還是請家人或朋友做出手勢並拍照才能畫得精確。

來消除「畫手很困難」的恐懼感吧！

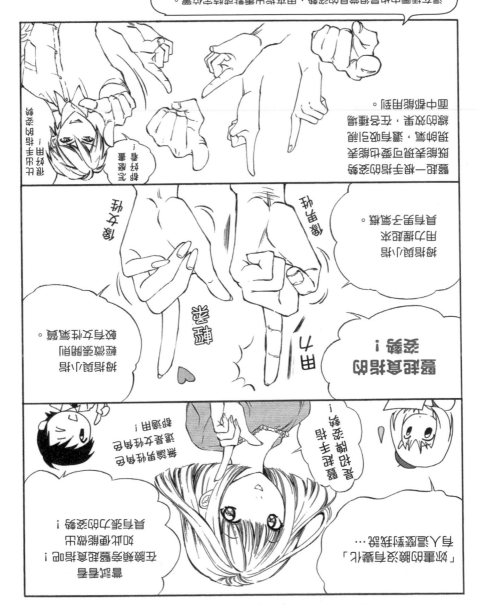

 ## 歪曲也是種個性！重視自己的特色吧

　我目前正在自己的YouTube頻道製作「插圖修改影片」。無論任何年齡與性別，凡是想要提升畫技的人、想要成為漫畫家或插畫家的人都可以寄送自己原創角色的插圖給我，我會在影片中一邊對插圖給予適當建議，一邊修正達到專業水準。

　修改插圖的過程中我最為重視的，就是「不改變原本的作品風格」。

　第一個理由在於，如果我是插圖的作者，要是自己的作品風格及特色因為「這不行」、「這是錯誤的」等原因被全部改掉，我想我會很難過。就算修改後的圖再怎麼精美漂亮、就算對方是多麼了不起的老師，對我影響最大的漫畫家或許另有其人，況且我也有我自己喜歡的畫風。因此，我不會將寄給我的插圖全部重畫，只是修改一下透視、線條等等，讓原本的插圖更進一步。

　至於第二個理由，則是因為我不想消除插圖的「個性」。有時候觀眾會問我「為什麼不把這個部分修改掉？」或是「這裡明明很奇怪，應該要重畫才對吧？」等等問題。

　但所謂的個性，就是從歪曲及偏向中產生的。反過來說，個性也是繪畫課程中無法教導的部分，身為一名教學者卻將其打壓、去除，未免過於糟蹋一個畫者最引人入勝的地方。

　當然，繪畫技法中仍存在正確的透視、光影以及人體、骨骼比例等等，但若是以「正確」為由來修改所有的插圖及漫畫，那麼所有人的圖都會變得一模一樣吧。因此，我才會刻意不去更動這些歪曲、變形的地方，在保留屬於繪畫者自己「個性與特色」的狀態下給出建議，讓插圖既能維持原先的風格又能提升水準。

　關於「插圖的個性」，我在第137頁整理了幾個重點。希望大家將來都能畫出具有獨創性的插圖。

第6章
服裝篇

不擅長畫衣服的人，通常也畫不出皺摺表現，或是把人物的身體畫得過於扁平單薄。但其實只要記住「人體有厚度、有關節、彎曲的地方會產生皺摺」這幾個原則，就能快速進步。

-細心畫出服裝的特徵-

45 衣服畫成人體彩繪

如果作畫時想像
「衣服＝身體」
可能會畫成像右圖
一樣的人體彩繪。

將身體畫成衣服。

彷彿就是人體彩繪。

請像這樣思考！

若畫的是裸體，就不能靠衣服蒙混過去，因此可以藉此來確認身體比例或檢查是否有奇怪的地方。

❶ 先畫人物的裸體

❷ 然後再穿上衣服

由於衣服不可能比人體小，所以可以畫得更精確。

Hyde 筆記

各位～
用什麼思維
來畫畫呢？

初學者的思維

因為「衣服＝身體」，
所以 **先從衣服開始畫**
也就是說，只從看得
見的表面來做判斷。

高手的思維

因為是「身體穿著衣服」，
所以 **先從身體開始畫**
也就是說，從表面看不見
的內側來理解。

不知道怎麼畫衣服的皺褶

衣服的皺摺到底
該怎麼畫呢？

**掌握以下的
３個重點！**

衣服會產生皺摺的位置

❶ 衣服被拉住的地方。
❷ 身體彎曲的地方。
❸ 衣服鬆弛的地方。

在❶❷❸處畫上線條
看起來就會像皺褶！

❶ 被拉住
❷ 彎曲
❶ 被拉住
❷ 彎曲
❸ 鬆弛

畫得
不錯！

❸ 鬆弛

皺褶如果畫成
壓扁的「Ｕ字形」
而不是單純的直線，
看起來會更加寫實。

用較細的線條畫出
交錯不同的「Ｕ」
會更像真實的皺褶。

感覺很熟悉了！

若進一步沿著皺褶
畫出波浪狀的輪廓，
看起來會更有張力。

沿著皺褶畫出
波浪形的輪廓線。

專業水準！

⑥ 服裝篇

先確認整件衣服的形狀，再畫上細緻的皺褶！

鈕釦的位置畫成男女相同

男裝與女裝的鈕釦位置在不同邊！

這麼說起來…

雖說如今時尚風潮非常多元，已推出許多男女兼用的襯衫，不過像制服或西裝等衣服，還是依照規則來畫會比較好。

男性

鈕釦在右側的理由

- 因為右撇子較普遍，鈕扣位於右邊較方便自己扣釦子。

- 即使是貴族，男性仍需要自己穿衣服。

- 戰鬥時較方便拔劍或取出手槍。

若能了解鈕釦位置的意義，作畫時就能留意，更不容易畫錯了！

女性

鈕釦在左側的理由

- 以往的女性貴族會令傭人為自己穿衣。

- 方便能夠立刻哺乳。

- 騎馬時衣服比較不會被風吹開。

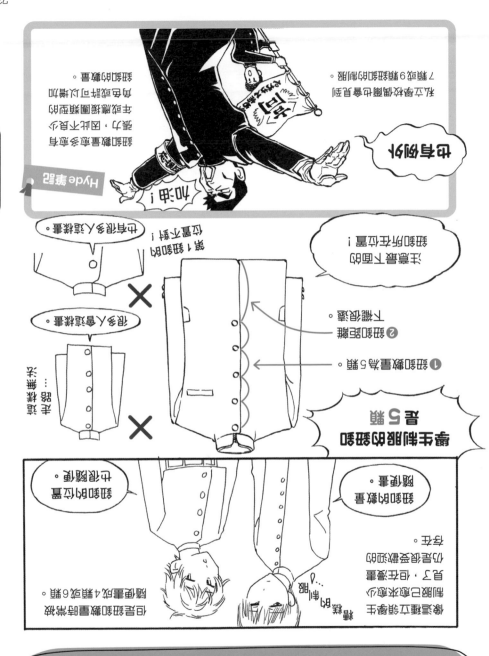

49 不知道黑色衣服如何上色

畫立領制服等黑色服裝時，該怎麼畫皺褶及陰影
或許是最令人苦惱的地方。
以下介紹4種很受歡迎的塗黑方法。

❶ 光影之間的對比銳利分明的類型

最有人氣的塗黑方法！

❷ 主要線條用白色勾勒的類型

類似少年漫畫會有的風格。

4種黑衣的塗黑方法

❸ 在❶貼上漸層網點的類型

使用網點做漸層也可以。

❹ 塗成全黑的類型

塗成全黑仍然很帥氣！

各位是否會忘記畫上男性

袖口的鈕釦呢？

只是在此處畫上鈕釦就能在一瞬間讓衣服看起來更寫實、帥氣！

有鈕釦看起來更帥呢～

真實感正源自這些微不足道的小細節中。

沒有袖口鈕釦

有袖口鈕釦

Hyde 筆記

鈕釦數量要幾顆？

3 顆？

4 顆？

通常袖口的鈕釦數量為3顆～4顆。因為在觀感上沒有差別，所以一般認為選擇自己喜歡的樣式就可以了。不過要是多到5顆以上看起來就太有主見，不適合當作上班族的工作服。

6 服裝篇

NG! Point 51 西裝領口畫成帽兜

各位在畫西裝時是否**會將領口畫成這樣**?

| 上方領片太大 | 上下領片相連 |

換句話說,西裝領口會環繞頸部周圍一圈。

了解物體形狀後就會發現錯誤!

真奇怪?

領片沒有環繞頸部而是蓋在肩膀上。

西裝的背後大概是這種感覺。

領口蓋著頸部。

Hyde 筆記

即使畫的是型男,服裝不整也只會讓角色看起來很遜,作畫時要多加注意。

西裝的領口不是像帽兜一樣蓋在肩膀上,而是環繞頸部一圈,這樣畫才會好看!

有型

想讓角色看起來帥氣,也得正確畫好衣服呢~

52 西裝的鈕釦畫到正中間

很常會在穿著西裝或洋裝的人物插圖中，發現到出錯的鈕釦位置。

鈕釦在正中間？

「鈕釦在正中間」

或許是基於這個印象才這樣畫。

也不是不能理解…

感覺有點可愛♥

一般西裝的鈕釦位置

現在比較少見了～

最經典的類型！

只有1個鈕釦

有2個鈕釦

另外還有鈕釦2列並排的類型。

令人感受到成熟韻味的設計。

具權威感並帶有性感氣息的設計。

這種鈕釦樣式稱為雙排釦。

也能參考自己西裝的設計！

⑥ 服裝篇

單排釦多用於一般的制服及西裝，而雙排釦則給人奢華時髦的感覺。

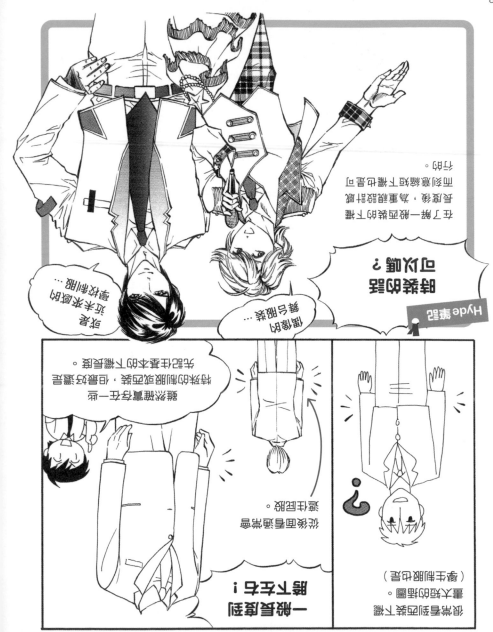

領帶畫得太短

各位知道領帶應該畫多長比較好嗎？

不知為何很多初學者都會畫太短…

就像這樣…

這才是正解！

○ 領帶尾端稍微碰到皮帶才是最佳長度！

× 尾端比皮帶還低就太長了。

× 領帶碰不到皮帶就太短了。

Hyde筆記

通常領帶的寬度大約是7.5～8㎝左右。

太細會有種裝腔作勢的感覺。

太粗則給人擺架子的印象。

做作、輕浮男偶像服裝纖瘦的人

大牌演員討債人學校老師中年男性魁梧的人上司

7.5～8㎝

⑥服裝篇

55 連帽外套畫成晴天娃娃

雖然想畫連帽外套，看起來卻完全不帥…

總覺得有點土…

頭部畫成圓形整體就會變得庸俗喔。

✕

以這種感覺圍住頭部。

○

直接將整個頭包住反而看起來不自然。

留意外套的厚度及折痕才能畫得更準確、更帥氣。

Hyde 筆記

連帽外套也有各式各樣的款式，每種款式的厚度與設計都不盡相同，因此想像自己到底要畫哪種連帽外套也是很重要的。

連帽上衣	拉鏈連帽外套	登山連帽外套
布料厚度約為中等	布料厚度約為輕薄～中等	布料厚實也頗具重量

56 和服畫得不夠自然

✕

肩膀像洋裝一樣
有稜角

胸口
過於敞開

腰帶位置
太低

沒必要的
皺褶

袖子像裙子
一樣散開

衣襬像裙子
一樣散開

姿勢外八

○

胸口
緊密包緊

斜肩

整體輪廓
呈直線型

腰帶位於
胸口下方

下襬
呈現圓筒形

優雅地
併攏雙腳

⑥
服裝篇

**畫出漂亮和服
小訣竅!**

① 斜肩
② 直線型
③ 皺褶少

Hyde 筆記

掌握這3重點並加上細節
就能畫出美麗典雅的和服!

NG! Point 57　不知道怎麼畫巫女服

巫女的基本服裝

❶ 肌襦袢

袖子的長度
大概到手肘

❷ 白衣（小袖）

袖子的長度
大概到手肘
與手腕間

❸ 掛衿

※似乎不一定是紅色

袴的繩結
打在白線下方

❹ 袴

側面張開
約這麼大

紅色是
最大特徵

長度約能
遮住腳踝

在漫畫裡
像這樣的改造
也OK！

Hyde 筆記

動畫及漫畫中穿著巫女服的角色相當多。不論
是架空世界的巫女服還是Cosplay的服裝，只
要看起來可愛怎麼設計都沒關係。若事先了解
巫女服基本的造型，便能進一步呈現其獨特的
和服魅力。

令人困擾的女僕裝畫法

連身裙	圍裙	飾品與用具
動畫與漫畫中 超受歡迎的 **女僕裝!** 基本上由右方 3件衣物組成		

髮箍

蝴蝶結

基本上是這種感覺!

圍裙

看不到腳的長裙

工作用具

在動畫及漫畫的世界裡,
除非有著特別扎實的時代
或國家背景設定,否則秉持「看起來可愛就OK」
的原則即可,女僕裝可自由設計成任何形式。

Hyde 筆記

簡單畫出荷葉邊的方法

❶ 首先畫出杯型線條。

❷ 杯間填滿顛倒過來的圓弧線。

❸ 稍微加上一些皺褶。

完成!

⑥ 服裝篇

第7章
女性篇

「若能掌控女性角色的畫法就能掌控漫畫及插圖」這句話說得一點也不為過，然而「只是可愛」顯然不夠有魅力，因為在插圖及漫畫的世界中，女孩子可愛是理所當然的。還請各位不要滿足於現況，持續奮發研究怎樣才能畫出充滿魅力的女性。

-表現柔軟的身體曲線-

59 短髮女孩畫成男孩子

初學者常見問題！

男生？

女生？

各位是否曾有過
想畫短髮女生，
卻畫成少年的經驗呢？

即使是所謂
男孩子氣的女生，
在作畫時也別忘了
基本上還是「女孩子」。

臉部的畫法

❶ 水潤的大眼
加上密集的
睫毛

❷ 輪廓飽滿圓潤

❸ 纖細脖子

身體的畫法

短髮女生
看起來
充滿活力！

❶ 胸部隆起

❷ 腰身纖細

❸ 屁股較大

長頭髮會讓人聯想女性氣質，因此短髮看起來會少了一些女性魅力。在這種情況中，是否在頭髮以外的部位強調女性特徵就成為描繪女性角色時的關鍵。反過來說，將髮型畫成長髮本身就是一種增添女性氣息的方法。

Hyde 筆記

NG! Point

60 忘掉線條的柔和感

初學者常見問題！

雖然畫了女孩子，但感覺不太可愛…

僵直

硬梆梆

這是因為身體線條…

太過筆直！

所導致的。

多加留意以下這幾點！

❶ 頭髮纖細柔軟。

❷ 身體沒有稜角，尤其要小心肩膀及胸部。

❸ 整個臉部及身體都呈現出「圓潤」感！

曲線～

圓潤～

女孩子由曲線所構成！

Hyde 筆記

盡量使用較細的線條，女生看起來才會更溫和、柔軟。相反地，使用粗線則給人剽悍、粗壯的印象。

特意採用這樣的畫風也不錯～

原來如此！所以少女漫畫才會用細線來畫啊～

61 背部畫成直線

女性角色當然也希望背面看起來可愛。

然而各位是否像這樣將背部畫成板子呢？

畫出可愛背面的**重點是這個！**

據說背部正中間的線條又被稱為維納斯線呢！

❶ 畫出S曲線

❸ 畫出肩胛骨

❷ 畫出背溝

❶ S曲線

❷ 背溝

❸ 肩胛骨

Hyde 筆記

・胸部→突出
・腹部→收緊
・屁股→突出

如此便能畫出女生優美的背面！

可愛！

突出→
收緊→
←突出

筆直的線條看起來像是男性。

重點不在於窈窕的身材，而是女性特有的S形線條！

我也去健身好了～

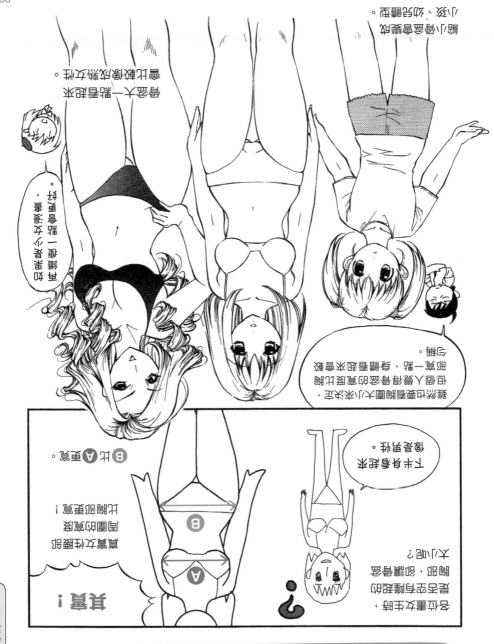

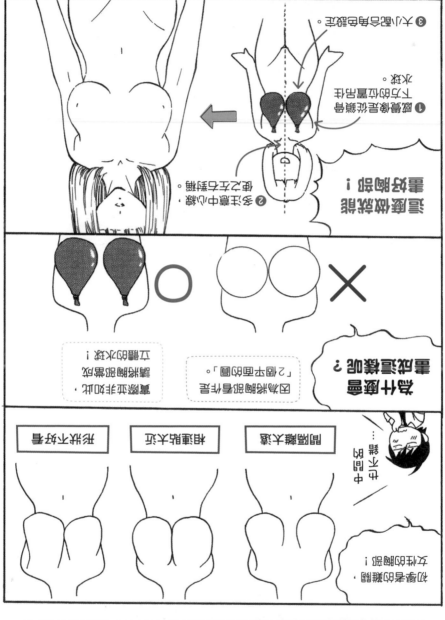

NG! Point 64 朝向側面時胸部看起來很奇怪

好像怪怪的…？

並不是很好理解呢～女性朝向側面時的胸部究竟長什麼樣呢？

真是困難…

太過圓潤　呈現碗狀　不太可愛

這樣解決！

將胸部看成「圓形的突起」就會畫不好。

其實感覺像是從鎖骨下方吊著水球。

這樣才能畫出自然的胸形！

以平面來思考，就會畫成像右圖這樣不自然 ⟶ 的形狀。

?

Hyde 筆記

地球有重力，所以胸部會自然地往下掉。而下垂的胸部之所以會不好看，是因為能看得出肌力正在下降。

肌力不足～

挺立的胸部意味著擁有不輸重力的強健肌力，也是「年輕健康」的證明。

勝過重力！

NG! Point 65 屁股畫得像包尿布

大家能順利畫好女孩子的背影嗎？

是不是跟男生沒什麼差異？

屁股看起來不太自然？

我畫起來就像是包著尿布。

窈窕的屁股

背部曲線明顯

有凹槽

屁股較小

豐滿的屁股

屁股較大

腹部贅肉

贅肉

肌肉發達的屁股

男性般的屁股

大腿肌肉發達

脂肪少凹槽較深

比較這2種輪廓！

Ⓐ　Ⓑ

Ⓑ是不是看起來更像女性？可以發現屁股大一些看起來會更具有女性特質！

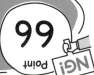

67 不知道怎麼畫水手服

雖然水手服愈來愈少見了，
但在漫畫及動畫的世界裡
依然是很有人氣的設計！

前面	側面	背面

×

×

水手服的衣領太窄或太寬
看起來都很奇怪。

太窄　　太寬

有些水手服
會設計成
看不見領
巾。

胸口的設計

水手服中最
常見的胸口
設計有右邊
這3種。

領結　　　　　領巾　　　　　附扣環的領巾

 ## 插畫家與藝術家的差別？

　　「插畫家」與「藝術家」都給人用繪畫來表達自己，或透過繪畫來賺取金錢的印象。這2種職業看起來很像，但其實截然不同。

　　簡單來說，插畫家「以顧客的需求為優先」，而藝術家「以自己想創作的事物為優先」；若將一位創作者形容成插畫家，那麼描述的是其「工作」的性質，而若形容成藝術家，則表示其對「藝術性」的追求。

　　插畫家的具體工作流程一般來說是企業、公司會先在企劃階段與設計師等一同鞏固作品方向，接著再請插畫家根據企劃繪製插圖。另一方面，藝術家則是先依照自己想表達的事物進行作畫，而看到畫作的企業、公司（或是個人）會在之後聯絡藝術家來購買畫作（有時候也會邀請藝術家為自己繪製原創的畫）。

　　因此若稱自己為插畫家，那麼不用畫作來賺錢可能不會受到社會大眾的認可；雖然有自我個性是再好不過的事，卻因為需受到大多數人的認可，過於獨特的畫風、做法可能會接不到工作。想要繪製工作上對方委託的插圖，有時候就不能突出自己的個性，而且由於必須回應委託人的各種請求，學習各式各樣的技術、技巧，盡力提高自己的繪畫能力會比較有利。

　　至於藝術家，因為指涉的只是身為一名表達者的立場，所以不靠繪畫獲得收入仍可以自稱自己是藝術家。即使平常是位上班族，每個月只開一次自己的個展，像這樣的人也能說是一名不折不扣的藝術家。作為表達者有著獨一無二強烈自我風格的人很多，而這也是藝術家的特徵之一。只沉浸在自己的世界裡，奮力追求自己喜歡的事物，這樣的藝術家氣質或許比較容易受到大眾肯定。

　　「插畫家」與「藝術家」，各位想成為哪一邊呢？

第8章
角色篇

在插圖及漫畫的世界裡登場人物並不是只有年輕男女而已,還有小孩、老人以及奇幻故事裡的各種生物等等,種類相當多元。希望大家不要因為沒有畫過就不敢嘗試,還請試著挑戰看看,說不定能夠畫出意料之外可愛又討人喜歡的角色喔!

-讓幻想看起來更加寫實-

嬰兒頭髮畫得太長

這張可愛嬰兒的插圖，在不同人眼裡或許會察覺到異樣感。

什麼？哪裡不對勁呢？

看起來就是個可愛小嬰兒…

問題在於…
明明是嬰兒，
頭髮卻相當茂密。

頭髮每天只會長一點，但剛出生沒多久髮量卻這麼多，看起來就會像已經長大不少了。

比較看看下面的圖例吧！

雖然很可愛，但看起來像是幼稚園孩童。
↓

任誰看起來都像嬰兒。
↓

的確有些嬰兒剛出生就有較長的頭髮，所以這不算是錯誤，但在插圖中看起來就會像是幼稚園的孩童。

想要明確表示是嬰兒的話，建議將頭髮畫得短一點、單薄一點。

小孩的臉看起來像大人

在畫小孩子的圖畫時，
有些人很容易畫成
大人的臉、小孩的身體。

媽媽～

是大人？
還是小孩？

其實…
**就連職業繪師
都可能會畫成這樣。**

很常看到
這種圖…

畫小孩子的時候，並不是
「把身體縮小」就可以了。
如右圖所示，就連臉部也要
畫得像是小孩子才行。

臉與身體
不相配…

×　○

如何畫出小孩子的臉？

頭寬

看起來稚氣的
髮飾或髮型

眼睛的位置
比臉的一半
還低

大眼睛

輪廓圓潤

最重要的是畫上
天真、圓滾滾的
眼睛。

畢竟還不知
人生的
酸甜苦辣嘛…

99

小孩的體型比例不自然

常見的
不自然範例

✕　　　　　　　　　　　　✕

臉畫成大人。

只有身體縮
小就會變成
這樣（請參
照第99頁）。

脖子過粗、
肩膀太寬。

乍看之下好像沒
問題，但脖子粗
或肩膀寬都是成
長後的證明，並
非小孩子身上的
特徵。

**看起來像小孩的
小訣竅…**

臉部圓潤。

手部小巧。

脖子纖細，肩寬
也嬌小一些。

頭身比
約為4～5。

雖然腳比較小，但因為是
支撐全身重量的部位，
也要注意不要畫太細了。

小不點角色畫得像小孩

小不點與小孩之間的插圖有什麼不同呢？

雖然兩邊都是嬌小可愛…

小孩

小不點

小不點指的是不僅臉部像小孩，就連身體也縮小到接近 Q 版角色的迷你尺寸，看起來惹人疼愛的角色插圖。

⑧角色篇

小不點角色的描繪訣竅！

① 2～4 頭身。

② 若頭的比例大且眼睛位在臉部一半以下的位置，看起來就會比較可愛。

③ 纖細脖子。

④ 肩膀沒有稜角。

⑤ 省略手腳末端也沒關係。

⑥ 整體來說為幼兒體型或呈直線般的輪廓。

二頭身～

這樣也行！

超纖細～

這樣也可以！

小不點角色看起來不可愛的常見範例

不夠勻稱

臉與身體的比例不好看。

不夠精確

眼睛、手腳等都不夠精確。

用整體輪廓來確認也是不錯的方法！

101

胖大叔的身材畫得太長

由於多數人平時畫的都是窈窕纖瘦的角色，因此一旦需要描繪肥胖的大叔，就會畫得太過瘦弱，無法給人留下深刻的印象。

✕

因既定印象而
在頭頂畫出一根頭髮。

雙眼圓潤看起來
不太像肥胖的人。

鼻樑太過端正看起來
就不像肥胖的人。

只有臉頰變胖。

看得見脖子。

肩膀呈現稜角，
看起來苗條削瘦。

西裝領片不真實。

不曉得西裝的
確切造型與種類。

鈕釦位置不對。
（請參照第77頁）

沒有意識到連手臂和
指尖都肥胖的體型。

身體只有腹部
周圍肥胖。

腳跟著肥胖的腹部往
下畫，結果寬度變得
太寬而不自然。

膝蓋的位置在哪裡？

鞋子跟著太寬的褲襬
來畫，腳變得太大。

左頁是胖大叔常見的問題點，以下我則整理了幾個描繪胖大叔時的重點。

肥胖的人由於輪廓圓滾滾的，看起來會有點「可愛」，因此雖說是中年大叔，但若能注意並呈現其「滑稽」或「幽默」的形象，通常就能順利地畫出肥胖的角色。
比較自己畫的大叔與左右這兩張插圖，並找出問題點所在吧！

臉頰下垂。

不畫脖子。

肩膀有稜角看起來比較瘦削，所以畫成鬆弛的斜肩。

整體來說衣服皺摺較少。

大腿容易長贅肉，畫出臃腫的大腿。

（雖然其實很少見）叼著雪茄更有大叔感。

領帶被撐得很寬。（請參照第79頁）

領帶刻意挑選俗氣的花紋。

腹部周圍被撐開，皺褶很少。

相較於單排釦，選用雙排釦西裝穿起來會感到比較舒適。

膝蓋位置設在比下面看起來更有真實的重量感，即使穿著褲子也要意識到膝蓋的存在。

NG! Point

73

胖大叔的身材畫得太長
（裸體篇）

任何體型的角色都一樣，在描繪衣服前都要「先思考裸體時的狀態」，這對掌握身體比例來說是非常重要的（請參照第70頁）。

第102～103頁中介紹了穿著西裝的胖大叔，不過我想對多數人來說，應該都很難想像出肥胖的人在裸體時究竟長什麼樣子，以下我將用插圖示意並列舉幾個重點。若能熟悉肥胖角色在裸體時的要點，便能更得心應手地畫出服裝。

眼睛受到脂肪擠壓，所以呈現瞇瞇眼。

側腹也會擠出肉。

上臂臃腫。

肥胖男性的胸部跟相撲選手相近。

注意肚子呈現出上下兩層並添加擠壓的線條就能夠畫出飽滿的胖肚子。

如同「太鼓腹」這形容大肚腩的詞，肚子最好能畫得像太鼓一樣寬厚飽滿！

呈現出陷進肚子裡的肚臍。

注意每根指頭都相當粗大。

穿的是不會束在肚子上的寬鬆內褲。

肥胖的人因為體重都壓在膝蓋上，所以要是能畫出角色感到膝蓋疼痛的感覺會更寫實。

即使肥胖，腳的尺寸也不會變，把腳畫小一點更能強調肥胖的感覺。

不知道如何描繪胖大嬸

基於年輕苗條時的習慣
所化的濃妝？

頸部、胸口都很
寬鬆的衣服。

想讓身體各部位看起來
小一點，所以經常挑選
尺寸較大的首飾或者是
寬大的衣服花紋。

不會壓迫腰部的衣型。

連指尖都粗大。

讓角色拿著購物袋
等具有生活感的物
品，還能突顯角色
內在。

品味有點土氣的
衣服或許看起來
更討人喜愛？

總的來說看起來
幽默可愛就是
胖子的特徵！

從高跟鞋裡
擠出來的肥肉。

大腿摩擦導致開著腳走路。

Hyde筆記

燙得特別捲的頭髮。

若想畫出
昭和風格的大嬸…

別忘了畫上
令人懷念的圍裙。

讓角色拿著
鍋瓢等料理器具。

75 老人畫得太過年輕

很多人在描繪老年角色時，僅僅是在臉上畫出法令紋而已。

看起來姑且是有了年紀，但眼睛、頭髮看起來太過年輕而顯得不自然。

老年人的特徵

頭髮稀疏。

額頭及眉間也有皺紋。

眼睛下方或眼角處多畫一點皺紋。

眼睛畫小一點會更像老人。

法令紋線條。

脖子細長。

輪廓較凹凸不平。

肩膀寬度小。

姿勢也是重點

× 挺直！

○

描繪全身時如果跟年輕人一樣站得直挺挺的，老年感就會變弱許多。

稍微彎腰、曲膝產生出虛弱感，看起來就會像是老年人了。

老太太也是一樣的。

不只是臉部，體型與服裝也要調查後再畫。

76 畫獸耳時要面臨的四耳問題

獸耳是
狗、貓、兔子等
「野獸耳朵」的簡稱。

雖然從頭上長出動物
耳朵的角色造型深受
大家喜愛…

吐司耳　貓耳　兔耳

**人類的耳朵
怎麼處理？**

人耳　獸耳

會變成有
4個耳朵嗎…？

應該許多人很猶豫
要不要保留原本的
人類耳朵吧。

只要建立角色設定
就能解決！

沒有人耳
・獸人
・擬人化
・妖精…等等

保留人耳
・人類與野獸混血
・本是4耳的種族
・人類女孩子帶著貓耳頭箍…等等

但這樣耳機、口罩、
眼鏡等飾品會變得不
好畫，髮型也會有所
限制。

雖然有些不自然，但可以創作出
各式各樣的飾品與髮型。

除了獸耳外，長著尾巴的角色也很有人氣。

但是…

從肛門長出來的？

喵♥

把尾巴插在屁股裡？

？

尾巴該從哪裡長出來好呢——？

討厭啦～

常有人會這樣畫！

最佳的尾巴位置！

❶ 長在背脊的延長線上。

❷ 從股溝上方位置長出來。

這種尾巴無論狗、貓、兔子、馬、松鼠…任何動物都適用。

除了尾巴的位置，也別忘了調查尾巴是如何動哦。

不知道怎麼畫天使的羽翼

天使翅膀的畫法大致
可分為2種。

羽翼的描繪重點

張開的翅膀

摺疊的翅膀

稍微彎曲的
感覺。

第1段 第2段 第3段

此處
完全彎曲。

畫出輕微
蓬鬆感。

羽毛愈往末端
長得愈大。

根部纖細。

根部纖細。

寬大的末端 →
看起來更華美。

只要看起來可愛，
簡單一點也OK！

簡單的羽毛畫法

❶ 畫一個有點翹起來的
法蘭克福香腸。

❷ 畫出數條朝向中央的
切口。

❸ 在此處畫上蓬鬆的絨毛
就完成了。

在自己覺得可愛或帥氣的地方加上翅膀就好！

 ## 若看到別人畫的圖會感到失落？

　　我收到很多信這麼跟我說：「跟社群網站上看到的那些精緻美麗的插圖比起來，自己所畫的圖常讓我深感自己的畫技是多麼不足，並為此焦慮難過。」另外似乎也有不少人對此感到不滿，覺得那些人憑什麼能獲得這麼多人氣。甚至也有有些人在看到遊戲或廣告中那些由職業插畫家繪製的插圖時會感到失落。

　　看到優美又充滿魅力的插圖時雖然心中會升起一股雀躍的心情，但一想到自己畫不出這樣的插圖，又會陷入煎熬難受的情緒中，我非常懂這樣的心情。

　　為什麼會覺得難過，說穿了就是因為「拿自己跟別人做比較」。根據一些說法，一個人想要變得不幸最快的方法，就是「比較自己與他人」；一旦出現「周遭的人都這麼優秀，自己卻……」的念頭，人的自我肯定感就會下降，心情會持續低落。

　　換句話說，看到別人漂亮的插圖會感到失落或覺得不愉快，是因為看到這些插圖的瞬間產生了「自己不夠好」、「自己很無能」的負面想法所導致。

　　而且，對方看起來比自己優秀會讓人心生嫉妒，一想到難以追上就很可能會失去幹勁。即使是我這樣的職業漫畫家，看到那些精美的插圖也都會覺得「這實在追不上啊」。有時候甚至覺得在那些積極活躍的漫畫家或繪師面前，自己是多麼渺小的存在。

　　可能有人會說「不高興就別看啊」，但對生活早已離不開網路的我們而言，想完全屏除他人繪製的插圖應該是幾乎不可能的事了。

　　然而我在這時候會這樣想：「那個人有那個人的戰鬥，而我有我自己的戰鬥。」

　　繪製插圖或漫畫的人有個共同之處，那就是「每個人都會與某件事物戰鬥」。這個戰鬥可能指的是某個想達成的目標，也可能是想獲得什

麼。有些人可能是某個跨不去的心結，有些人可能是想從失敗中成長，
甚至有人是從悲傷的過往或憤世嫉俗中獲得不斷前進的能量。

　　這麼一想，各位是否也想起了自己是為了什麼目的、什麼目標而畫著
插圖及漫畫的呢？

　　想起「自己的戰鬥」，就能發現自己根本沒時間繼續與他人比較，或即
使與他人再怎麼比較，也無法達成自己的目標。

　　要是能建立健全心態，了解到現在不是在那邊四處比較的時候了，就
會找到「自己應該要做的事」。

　　還有一點。雖然前面提到「比較自己與他人是最快變得不幸的方法」，
但也請大家了解，比較自己與他人並不全然都是壞事。

　　要是覺得別人很會畫圖，但自己卻畫不出那樣的水準，那就徹底分析
對方，了解為什麼對方的圖如此吸引人，找出精美的關鍵，接著思考這
些是否能用在自己的畫作上，並從能夠做到的技巧開始親身實踐。

　　如此一來難過、失落的情緒或許就能轉變成探索與積極進取的心態。

　　如果覺得跟他人比較的自己很糟糕，總是在責備自己，那麼不如換個
想法，思考從比較中我們能獲得什麼，或許就能擺脫沮喪的情緒並奮發
向上，獲得自己也想不到的驚人成長。你一定沒問題的！

全身都是連在一起的！

第9章
表情・動作篇

描繪表情生動、動作多樣的人物是很快樂的事。不只是插圖，漫畫也需要作者畫出人物所做的各種姿勢及動作。各位要不要也試著畫看看從來沒畫過的表情跟動作呢？只有真的下筆才會有新的發現，並隨之成長茁壯。

-畫出具有張力的動作-

81 不知道怎麼畫出適當的表情

對畫技沒有自信的人，
我最推薦的表情
就是笑臉！
這是喜怒哀樂中
最好畫的表情。

笑咪咪～

尤其是眼睛閉起來的
這種笑臉相較之下能
畫得更好。

即使是初學者
也能畫出自然的
表情。

緊握

真不錯！

其實這裡也有
畫出好看插圖的
祕密喔！

❶ 因為眼睛閉上，所
以不需要畫眼睛中
複雜的結構。

❷ 初學者常畫的弓形
眉毛很適合笑臉。

❸ 沒有人看到滿臉笑
容會覺得不愉快。

如果希望自己的
圖能收獲好評，
積極地嘗試畫出
像這樣的笑咪咪
角色或許是不錯
的選擇。

畫上愛心～

笑容不論在現實還是二次
元，都是能夠讓大家感到
幸福的魔法表
情喔！

或是加上手勢～

Hyde筆記

哭臉畫得很滑稽

有些人畫出來的哭臉
看起來會像是搞笑漫畫的
表情。

這是因為眉毛、眼睛、
嘴巴等部位的動作
使臉部比例歪掉，
無法保持好看的臉形。

變得滑稽的原因

❶ 眼睛看起來很恐怖。

❷ 隨便畫上眼淚及汗水。

❸ 人中伸得太長。

❹ 嘴巴張太開。

⑨
表情・動作篇

小心以下幾點！

即使表情
有變化，
但原本的臉
是不會變形的！

❶ 眼睛濕潤並保
持美麗。

❷ 流下來的眼淚
要優雅。

❸ 留意人中不要
伸太長。

❹ 嘴巴不要張得
跟妖怪一樣開。

Hyde筆記

由於哭泣是情緒湧現的結果，因此再怎麼
漂亮的人都可能哭得整張臉皺成一團。也
正因為如此，右邊這樣的表情其實不能說
是錯的，只是作畫時還是要確認這到底是
不是自己想畫出來的表情。

視漫畫風格不同，
有時候這種表情
會更好。

生氣的臉不夠有張力

很常看到像右圖這樣
即使畫的是生氣的臉，
卻感覺不出情緒的
人物插圖。

好像不是打從
心裡生氣的…

原因在於…

① 眼睛跟眉毛之間張
得太開。

② 沒有怒氣的眼神。

③ 除了眉毛與嘴巴外
看不出表情。

④ 肩膀沒有動作。

**這樣畫
就能表達出
怒氣！**

加上手勢或
效果線會更有力！

① 眼睛與眉毛更靠近。

② 除了眉毛，眼睛本身
也帶著怒氣。

③ 汗滴與臉色變化也透
露了情緒。

④ 肩膀用力。

Hyde 筆記

表現漫畫角色的情緒
可以誇張一點，因為
要讓看到圖的人可以
在一瞬間就理解當下
的狀況。

之所以美國動畫電影中
的角色其表情與動作都
很誇張，便是為了要讓
各個年齡層、各個國家
與文化的人都能夠理解
人物的情緒。

× ○

看起來像在後退。

手指伸得很直，
看起來很像
不自然地用力。

從腳尖著地，
就會讓人有種
倒退走的感覺。

⑨ 表情・動作篇

手指輕輕彎曲
看起來比較自然。

要讓角色走路姿勢更自然，
作畫時就要讓腳跟先著地。

NG! Point

85 跑步姿勢看起來不像在跑步

手腳的位置應該
都沒有出錯…
但看起來就是
不像在跑步。

**這樣畫
就會像在跑步！**

到底該修正什麼地方呢？

**看起來
不像在跑步**

原因是…

× ○

頭髮左右飄動。

拚命的表情
也很重要。

表情
不夠認真。

汗水等效果。

扭轉身體做出
動作感。

身體呈直線，
沒有動作感。

抬起腳的
動作要大。

整個身體
沒有立體感，
腳像是棍棒。

腳看起來像
踮著腳尖，
或是腳沒有
踩在地面上。

腳往前伸並
牢踩在地面上。

NG! Point 86　萬歲姿勢看起來像外星人

描繪萬歲姿勢時，會像右圖中的肩膀看起來很不自然。

這是最常見。

真可惜！

抓到了外星人！

| 肩膀消失不見 | 肩膀詭異隆起 |

正確的萬歲姿勢

注意肩膀！

肩膀靠近臉部。

肩胛骨也抬高。

將腋下伸長。

手臂往上抬，使胸部跟著被往上拉。

⑨ 表情・動作篇

Hyde 筆記

關鍵在於不要忘記「全身是由骨骼與肌肉連在一起」這個事實。抬高雙手時，跟手臂連在一起的肩膀、頸部與胸部全都會被一同往上拉。只要能留意這件事，就可以畫出自然的身體動作。

全身都是連在一起的！

畫出來的拳擊（拳頭）
看起來不怎麼有力…
各位有過這樣的經驗嗎？

奇怪？

感覺
怪怪的…

彎曲的關節部分畫得太直。

4根手指
全都變成
一樣長度。

手腕消失了…

從前面

平緩的山巒形。

從側面

第二關節為
拱形。

意識手腕關節的存在。

從上面

這裡要微隆起。

從下面

Hyde 筆記

想畫格鬥或戰鬥漫畫的
人乾脆畫得誇張點會更
有氣勢。

祕訣在於先畫很大
的拳頭，接著再畫
上好像躲在拳頭後
面的臉部及身體。

一開始
先畫拳頭！

再畫上躲在
後面的身體。

NG! Point 88 接吻場景中 某方的臉畫得太大

接吻的動作
非常難畫！
這是因為…

嘴唇會疊在一起，
很難掌握臉部的
大小比例。

初學者往往會
畫成這樣。

認真的！

怎麼都
畫不好啦！

9 表情・動作篇

**不會畫成
這樣的方法！**

❶ 首先從自己比較擅
長的方向畫上臉。

❷ 然後將圖左右
倒過來。

※ 手繪的人就使用
透寫台吧！

❸ 如此一來便能更妥善地描繪原本不擅長
畫的那一側。

重疊在一起。

❹ 擦掉無用的線並
再次左右翻轉就
完成了。

Hyde筆記

市面上售有可供讀者描圖的姿勢集，將其中的接吻場景描下來再
畫也不錯，不過缺點是這樣畫不出姿勢集裡沒有的角度或視點，
而且也難以畫成自己的風格。

第10章
物品篇

細心描繪角色身上的各種配件飾品，才能讓角色看起來華麗、
帥氣。尤其在以女性為客群的漫畫或插圖中，角色的裝飾品更
是吸引目光的關鍵。在本章中，我將透過幾個訣竅，告訴大家
如何正確、簡單地畫出平時常見的幾種物品。

形狀有些歪掉也沒問題，
看起來就像蕾絲花邊。
各位不妨試著畫看看！

-講究細節，提升品味-

眼鏡直接貼在臉上

有些人會將帶著眼鏡的側臉畫成這樣。

感覺很奇怪吧？

咦？
哪裡奇怪呢？

看起來的確是帶著眼鏡呀…

正確是這樣！

鏡片是平坦的。

臉轉向側邊時，
眼鏡也應該跟著轉過去，
因此看起來的形狀會不一樣。

正面

側面

Hyde 筆記

這是作畫者未能將人類的臉看作是立體的一個好例子。
雖然腦中知道是怎麼一回事，卻無法用圖畫表現，只有「仔細觀察」才能解決這種煩惱。

無法看成是立體的人

沒有

只有考慮到側臉而已。

將圖畫看成是立體的人

慢慢地轉動。

在腦中旋轉臉部。

蝴蝶結的構造看起來不自然

初學者很常將蝴蝶結畫成這種形狀。

打結處畫得很大。

×

有點不自然？

要這樣畫才漂亮！

打結處畫得小一點。

○

拉緊

請回想打蝴蝶結時的步驟，最後要左右拉緊對吧？這樣一來中間的打結部分就會變小。

⑩ 物品篇

讓蝴蝶結更加漂亮的 4個小祕訣

❶ 打結處畫得小一點。

Hyde筆記

這種蝴蝶結也不錯！

❷ 中間稍微凹進去。

❸ 在打結處周圍畫出皺褶。

❹ 垂下來的2段不會連在一起。

蝴蝶結的中央繫上寶石等飾品，就不用煩惱打結處該怎麼畫。

NG! Point 91 疏忽華麗多樣的指甲造型

女生就連指甲的形狀都很講究喔！

是這樣嗎…

配合角色的個性來改變指甲形狀或許不錯。

有這麼多種！

指甲形狀

方形	方圓形	圓形	橢圓形	尖形
適合用在辣妹、獨來獨往、大膽、領導者、富有野心、剛強、充滿自信、積極的女生…	介於方形與圓形之間。	適合用在普通、ＯＬ、善於交際、誠懇、老實、以和為貴的女生…	適合用在浪漫、腦筋靈活、女王氣質、心機重的女生…	適合用在優雅、心思細膩、大小姐、過度依賴又不切實際的女生…

各種美甲的範例！

另外還有很多種

鮮豔	色彩強烈的設計	可愛的經典風格	端莊的成熟氣質	優雅又充滿個性

對女孩子來說，指甲的形狀及顏色都是表現自我的一種方式！針對每個角色的個性畫上適當的指甲吧～

將蕾絲花邊想得太複雜

手帕、裙子、餐巾、洋裝等
若能畫上蕾絲花邊，
整張圖就會變得華美絢麗。

**但是蕾絲花紋
看起來好複雜，
感覺好難畫…**

沒有輕鬆畫出
花紋的方法嗎？

簡單！ 蕾絲花邊的畫法	就算有點歪掉 也別在意！	網狀花紋	完成！
❶ 先畫半圓毛球。	❷ 中間畫上半圓。	❸ 半圓畫上網紋。	❹ 在毛球的中央畫出小圓形。

⑩ 物品篇

連續畫出這樣的花紋就會像蕾絲花邊！

訣竅在於沿著弧線排列
同樣大小的花紋！

形狀有些歪掉也沒問題，
看起來就像蕾絲花邊。
各位不妨試著畫看看！

NG! Point 93　將玫瑰花想得太困難

好想畫出
漂亮的玫瑰花。

那我就
介紹一個
簡單的畫法吧！

❶先畫一個圓。	❷圓裡面畫上Y。	❸在圓的外圍處畫上一個有點斜的愛心。	❹愛心的旁邊再加上一半的愛心。

❺周圍畫上3個三角形。	❻接著增加三角形將中間圍起來。	❼將線條放軟，然後填滿三角形之間的空隙。	❽加上陰影或貼上能感覺到顏色的網點。
	畫到這裡就已經很像玫瑰花了！	熟練的人試著畫到這裡吧！	高手就挑戰到這個步驟吧！

第1格中，下手美旁邊的玫瑰花就是運用這個方法畫的。

 想成為職業繪師對年輕人比較有利嗎？

　　有很多信件寄來問我：「從〇歲開始才以成為職業繪師為目標努力會不會太晚了？」其實漫畫家與插畫家都沒有年齡限制。雖說絕大多數人都是20多歲出道，但40或50多歲才出道也是很有機會的事。

　　不過「想要表達什麼」會影響能夠創作的內容。舉例來說，「對班上鄰座的男生感到心動不已…！」這類以女性為目標的青春戀愛漫畫，由年輕人來畫才有真實感吧。另一方面，像是「育兒主婦奮鬥記」這種散文漫畫，由30～40多歲的家庭主婦來畫或許才能引起共鳴。

　　以男性為客群的漫畫也相同。奇幻及冒險漫畫若由年輕人創作，或許才能感受到其中蘊含的熱情，然而職場甘苦談或需要具備專業知識的漫畫，可能只有年紀稍長的創作者才能刻劃出真實感。由於男性向漫畫比少女漫畫更需要社會性，因此作者的知識及經驗可能是決定作品是否有魅力的關鍵原因。

　　跟一般的職業相同，以漫畫家來說年輕人的確會因為發展前途而比較容易受到青睞，不過很多世界觀只有上了年紀且具備豐富人生閱歷的人才能畫出來。如果是要靠這樣的世界觀一決勝負，那麼年紀這件事就會是為作品加分的元素。

　　插畫家也是一樣！由於插畫家之中還分成各式各樣的類型，若能深思並探求「自己要向誰畫出什麼樣的插圖」這件事，或許就能打開成為職業插畫家的道路。如今網路環境讓圖畫的個人買賣變得簡單，若想透過網路這個方法，那麼今天開始就能以插畫家、漫畫家出道了。

　　不過就像第95頁所提及，重要的還是不要混淆了漫畫家、插畫家與藝術家的定位。不論插圖還是漫畫都有市場需求，這是一個唯有回應需求才能賺到錢的世界，然而大多數人心中想的都是「只要畫自己喜歡的圖，然後賣掉就好」。這種想法其實更接近藝術家的思維。

我喜歡
這個！

第11章
技術・心態篇

在繪製插圖、漫畫的過程中，必定會碰上作為一名繪師的「心態問題」。培養技術固然重要，但僅憑如此是無法達成夢想的。在本章中將會提及許多繪師所煩惱的「技術是為何而存在」、「渴望得到認同」等話題。除了本章內容外，也請大家看看各個column專欄喔！

- 了解成為職業繪師的起點 -

圖畫過於平面

請比較這2張圖。雖然是同一張圖，但看起來是不是不一樣？

Ⓐ Ⓑ

的確⋯
Ⓑ看起來比較精美。

為什麼？

原因在於！

Ⓑ 的線條畫出了強弱之分。

Ⓑ 的線條有意識到
「起筆」與「收筆」，
所以看起來才會特別立體。

起筆
意指線條的開端。

收筆
意指線條的尾端。

活用起筆與收筆
來作畫吧！

❸曲線部分
　較粗。

❹直線部分
　較細。

❶主線較粗。
　（輪廓或眼睛等）

❷副線較細。
　（鼻子、嘴巴、
　　頭髮等）

雖然是很細微的差異，
但能否畫出粗細之別，
卻會大幅影響作品的完
成度。

如果能表現出鐵、水、石頭、木頭等物質的質感，就能畫出更具真實感的圖。

試著想像一個簡單立方體由各種不同物質所組成，並且嘗試畫出質感！

像玩遊戲般多方嘗試吧！

鐵
堅硬、亮光、冰冷、表面閃亮…等等。

水
形狀不固定，流動的、透明…等等。

石頭
堅硬、有裂痕、凹凸不平…等等。

⑪
技術・心態篇

沙子
細小、輕盈、四處飛散、不黏膩…等等。

白飯
顆粒分明、看起來好吃、白色、燙手…等等。

木頭
有木紋、色調溫潤、柔和…等等。

不妨用其他各種的物質來畫看看！跟朋友一起玩也不錯！

96 被說畫風太古老

會被說 畫風古老 的插圖
通常有以下特徵！

眉毛清晰

眼睛大
且四方

瞳孔很大

瀏海厚實升高

鼻子尖銳挺立

臉頰往上隆起

嘴巴張得較開
表情強勁

衣服尾端形狀
較銳利

蝴蝶結等飾品
簡單大氣

現在一般來說
較傾向於寫實風格，
表情也比較不會太誇張。

不過有一天
這種風格
也會過時吧～

繪畫與時尚
是相同的。

但是實際上！ 幾乎所有被認為畫風古老的人都不是因為上述理由而被嫌棄。**❶沒有畫功**、**❷線條雜亂**，說穿了主要是這2個因素造成畫風看起來過時老舊。

而且！ 即使不是現代流行的畫風，有原則、有信念的畫看起來仍富有十足韻味。實際上，也有不少作家雖然畫風古老卻很有人氣。

追求流行很重要，然而只在意是否符合流行反而會喪失自己的魅力及個性。在時尚風潮中，相信也有不少人為了不被嫌棄過時而總是汲汲營營，生怕跟大家穿的不一樣就會被淘汰吧，但那等於變相在說「我沒有屬於自己的風格」。

只是追求流行畫風的人終究不會得到肯定，畢竟可能出道後的3年後、5年後乃至10年後，自己現在的畫就會變得過時了……

忘記自己的個性

有人說我的圖畫眼睛分太開了。

是不是修改過來比較好…

畫：下手美

等一下！
下手美～

那個小毛病或許是你的特色喔！

有時候小毛病與歪曲反而會成為自己的個性！

別全修改掉屬於自己獨特的表現手法！

我想畫的就是這種感覺！

柔順光滑

小毛病經過打磨後將成為特色！

⑪ 技術・心態篇

什麼是個性？

Hyde 筆記

個性也可以說成「原創性」、「獨特性」，
會從某個作者的習慣、個人價值觀及特有的
表現手法中產生。即使你的感性被認為「差勁」，
但那可能是世界上獨一無二的個人特色。
有時候正是這樣的個人特色，才有吸引別人目光的魅力。

在保留作者個性的同時又能提升作畫水準的Pegasus流插圖修改法從第142頁開始！

NG! Point 98　太過在意社群網站上的惡評

雖然很努力地畫出來
希望大家看看，
但要是有人留下惡評
會很難過…

如果沒人按讚、
按喜歡的話
該怎麼辦才好…

就算叫你別放在心上
也還是會在意吧。

那麼不妨回想一下
會想在社群網站上
公開畫作的原因是什麼？

Hyde 筆記

投稿到社群網站上的理由

為了滿足自己
・上傳到非公開的帳號。
・思考到底有沒有放到社群網站上的必要。

為了畫功進步
・抱著可能會被批評的決心上傳。
・將批評轉化為進步的原動力。
・將畫作公開給大眾看以求進步。

為了成為職業人士
・為了克服成為職業人士後會受到嚴詞批評的恐懼，而刻意公開畫作以便做好心理準備（成為職業人士後作品總有一天要公之於眾）。

為了與同好交流
・投稿到只有朋友能看見的非公開帳號或留言板。
・思受到批評就立刻封鎖或靜音。

為了滿足「想被稱讚」的渴望
・事先挑選受到歡迎的題材來畫。
・以大眾深知的角色為主進行二次創作。

公開作品確實伴隨著風險，
請務必了解這點之後
再使用社群網站！

99 過於執著技術

好會畫~ ／ 真厲害~

有些人畫圖
只關注繪畫技術。

精湛技術所
畫出來的圖
的確能帶來感動。

但是！

難道
畫技不好的圖
就無法帶來感動嗎？

雖然很精緻
卻不討人喜歡的
圖畫

雖然簡陋
卻能吸引人的
圖畫

答案是NO！

即使是小朋友談不上技巧
優秀的塗鴉，也可能帶來
深刻的感動。就算線條歪
曲、比例不正確，但只要
圖畫有品味或衝擊性，仍
然可以吸引目光。

明明就
拚命磨練了繪畫技術，
最終卻無法成為職業
插畫家或漫畫家…

一回神已經
35歲…
沒有靠畫畫
賺到半毛錢…

…像這樣的人
有非常多。

為什麼？我明明
很努力了…

⑪
技術・心態篇

重要的是
憑藉那份技術及畫功
「能夠做到什麼」！

我
喜
歡
這
個
！

請仔細思索自己到底
喜歡什麼、想傳達什麼、
想表現什麼？

除了技術還得要磨練感性！

NG! Point 100　忘記自己究竟為了什麼才開始畫畫

下手美是為了什麼才想讓繪畫能力進步呢？

咦？

是為什麼呢…

是因為我讀了漫畫深受感動…所以才想畫出同樣水準的圖嗎？

目的 To Do 清單

想畫圖的理由是…

為了自己開心
・不管要不要投稿到社群網站都很自由。
※自我滿足也OK，不訂規則也OK。
※沒有必要討好別人。

想成為職業繪師
・學習知識，增強畫技。
・學習手繪或電繪技術。
・培養審美能力。

想成為插畫家
・建立作品集。
・發表到社群網站。

想成為漫畫家
・不只是繪畫能力，還得培養建構故事、掌握透視技法、創作原創角色等各種能力。
・加快作業速度，並表現自己的個性。

想成為自由插畫家
・自行開業。　・宣傳自己。
・靠自己奔波獲得工作。

想任職於設計公司
・想任職於設計公司。　・打磨繪畫能力。
・前往公司面試。

想成為網路自由漫畫家
・不斷繪製並在網路上發表作品。
・自己決定要收費或免費。

想成為網路平台漫畫家
・根據網站規定繪製漫畫。
※有些網站需要事先取得獎項，有些則一開始就能免費開始發表作品。

想成為雜誌漫畫家
・根據雜誌規則繪製漫畫。
・參加徵稿活動或帶著作品毛遂自薦。
・得獎後出道。
※一開始就能收到稿費。

隨著個人目的不同，需要做的事可就截然不同。為了什麼才想要進步、為了達成目的到底該怎麼做，還請各位沉澱下來好好思考一番！

 ## 有繪畫能力就能成為職業繪師嗎？

在看過數千名新人及繪師、漫畫家的原石後，我有種很多人特別講究繪畫功力與技術的印象。

明明有著高強畫功及潛力卻無法成為職業繪師，回過神來不知何時已步入30歲；我不知道看過多少人雖然能靠畫畫賺點小錢（獎金或是收費幫別人畫幾張插圖），但始終無法支撐自己的生活。這些人的共通之處就是只在乎「技術」、「畫功」，所以也只磨練這些層面的能力。

插畫家需要具備一定程度的繪畫能力才能符合顧客提出的任何需求（請參照第95頁），有時候比起個性更重要的是「什麼都能畫」的能力，因此光憑畫功或技術的確也能完成不少工作。儘管如此卻還是無法透過畫畫維持生計的人，要不是「宣傳能力」不夠，要不就是無法下決心做不想做的事。換句話說，「挑工作」就是無法成就事業的主因。

至於漫畫家，除了講求繪畫能力本身，還需要具備「角色創作」、「故事發想」、「劇本建構」、「演出」、「短時間創作完整分鏡」等多樣化的能力。與編輯溝通、交涉的能力也是必要的。

也就是說，單靠畫功與技術是無法成為職業繪師的。

舉個極端的例子。即使某人在無人島畫圖提升功力，那個人的畫能夠賣出去嗎？賣不出去吧。如果周圍都沒有人，甚至不會有人知道那個地方有個人會畫畫。

但假設一個畫功稍嫌低落的人，能在數千、數萬人面前不斷宣傳自己「這裡有個會畫畫的人！你想畫什麼我都能幫你畫！」那麼總有一天還是會有人上前請他幫自己畫畫吧。

即使功力不到家，具備「宣傳能力」的人還是可以成為職業繪師。此外個性獨一無二、擁有突出感性的人，一定會得到別人的關注，這也算是能媲美網路發表或個展的「展現能力」吧。「畫功」與「技術」的確很重要，但光有這些能力是無法成為「職業」繪師的。

第 12 章
算圖應用

在本章中我將透過 YouTube 頻道頻道所分享的來的算圖，在你要在本圖片及符合的狀態下完成和何進行作法，繪升繪圖的水準。接班能從中發現，只要一點小技巧就能讓繪圖看起來更完善、更動態。多些不妨揣摩其中我畫中的關鍵及幫次方法套用在他們自己的繪圖上。

-實際升級自己的插圖-

Before

臉是最容易受到注目的部位！
為避免降低插圖的吸引力，要讓臉可以看清楚。

全身比例很棒！

確認鎧甲各部位
是否左右對稱。

披風是讓角色看來
更霸氣的服裝。
讓披風隨風飄逸吧！

武器是左右角色形象的
關鍵道具，完成度愈高
愈能突顯角色的帥氣！

鎧甲的材質
是由什麼製成？

陰影的畫法還能
做些什麼調整？

插圖提供：岩間健斗

設定上是一位討伐龍的少年。
明確以男性讀者為目標的風格以及優秀的身體比例都是
good point！
為了提升角色魅力還能調整什麼呢？

After

臉部周圍明亮。

用線條強弱
表現出立體感。

為避免陰影太深，
這裡改用網點。

多畫上小指
讓手指看來
有5根。

為了讓讀者知道鎧甲與
武器由鐵製成，這裡使用
表現金屬質感的網點。

注意鎧甲左右對稱。

145

Point 1 加上線條的強弱

只要能意識到線條強弱，即使尚未加上陰影，插圖看起來也頗為立體了。此外在奇幻戰鬥類的插圖中，武器務必要仔細描繪，因為武器的完成度會影響角色看來是否有魅力。

➡ **相關 NG Point**「圖畫過於平面」（請參照第134頁）

> 漫畫只有黑白兩色可以使用，
> 因此線的強弱很重要！

Point 2 講究物體的質感

既然穿的是鎧甲，那麼材質應該是金屬或鋼鐵。為了明確表現出物體的質感，最好使用網點來強調鐵的厚重感。

➡ **相關 NG Point**「忽略物體的質感」（請參照第135頁）

注意左右對稱的部位

此處鎧甲的設計應該是左右對稱的。

如果要刻意設計成非對稱的鎧甲，那應該要花費心思進行調整，讓第一次看到圖的人一眼就看出鎧甲的設計。

建議使用網點

用手畫太多陰影的線條，不僅看起來暗沉也有過度濃厚的昭和風格。如果不想使用網點，就需要多加注意。當然這也不是什麼大問題，當成自我特色的一環來畫也沒問題。在我修改後的版本中，為避免讓插圖看起來太暗沉，也為了讓臉能看得更清楚，在披風及臉部周圍都貼上了淺淺的漸層網點。

想透過影片觀看修改過程的人請掃條碼！

在這資深漫畫家及插畫家滿街跑的世界，年輕繪師拿出來的就是嶄新、充滿新鮮感的表現手法！請各位深究如何發揮自己的個性，擬定策略、打磨自己的品味。

⑫ 實踐篇

18歲的女高中生

Before

光從哪裡照過來的？

這是上了年紀的姿勢。
由於彎著背看起來會像
是老年人，因此要配合
角色設定挺直。

臉龐畫得很可愛很棒！
不過要確認雙眼的方向。
（請參照第26頁）

用網點加上陰影時，
注意不要讓網點看起
來像是皺褶！

腰部呈直線像是男
性，所以女性要畫
上腰身。
（請參照第88頁）

漫畫角色的腿畫得比
真人還要長，能有效
平衡全身的比例。
（請參照第46頁）

拿著包包的手以及
包包的晃動要保持
自然。

鞋子是非常難畫的服
飾。盡量不要靠想
像，而是觀察真正的
鞋子或照片來畫。

插圖提供：タイガ

設定上是一位偏執狂女高中生。
全身上下都畫得很仔細是值得嘉獎的點。
試著找出其他可以改善的地方吧。

After

將光源設定在上方並
畫上頭髮的高光。

除了胸部以外也畫出
腰身，讓身材看來更
有女人味。

將腰部設定在較高
的位置，腳看起來
會更長。

裙子輕輕飄起，
增加動作的可愛感。

束口袋的拿法會
比較特殊，請參
考照片研究。

矯正姿勢，
讓走路方式更自然。

 年輕姿勢要端正！

描繪年輕的角色時盡量讓角色保持良好的姿勢。

而為了矯正姿勢，首先要確認角色的體型。細節部分在下筆前，先在脫掉衣服的狀態下確認後，再來調整整個身體的平衡。

➡ **相關NG Point**「朝向側面時肩膀位置飄忽不定」（請參照第48頁）

Point 2 **畫出腰身更有女人味**

除了胸部之外，在腰部周圍及骨盆畫出明顯的曲線，也可以讓女性的身材看起來更加修長苗條。

➡ **相關NG Point**「背部畫成直線」（請參照第88頁）

可不要只是提升罩杯就滿足了！

研究如何提著包包

若有畫出手提包等等，那麼也要注意到提把部分。

請自己拿著包包並觀察，或是參考照片後再下筆。

另外也要意識到女性的手比男性小。

頭髮高光分成大塊的黑白兩色

雖然原本的插圖已經有相當細膩的高光，但黑白若是分得太細有時候看起來會有點像是虎紋。

若只是簡單分成大塊的黑色與白色，除了可以塑造陰影還能產生遠近感。

➡ **相關 NG Point**「黑髮畫得凌亂不堪、混成一團」（請參照第42頁）

光

想透過影片觀看修改過程的人請掃條碼！

⑫
實
踐
篇

Before

憂鬱的氣質很棒！

壞掉的翅膀是什麼材質？

迷人的長髮全塗黑就太可惜了！

滿是裂痕的呈現方式很讚。

以女性來說手會不會太大了？不同性別的身體部位最好做出相應變化。

腳掌藏在後面？

不只是上半身與下半身，胸部、手部等較小的部件也要考量到與整體之間的比例。

插圖提供：iRoot

設定上是300年前為了戰爭製造出來的戰鬥人偶。
灰暗又了無生氣的氣氛可以激發讀者的想像力。
為了讓角色看起來更有魅力，看看以下幾個可以再加強的重點吧。

After

柔順光滑的頭髮
要畫上高光。

使用深色的漸層網點
表現金屬的厚重感。

嘴唇塗上顏色
強調女性氣質
與淒美感，提
升這悲劇性角
色虛幻無常的
魅力。

頭髮隨著重力筆直
向下垂落。

上半身與下半身
保持勻稱並調整
手部、肩膀、胸
部以及腰部間的
寬度。

女性角色的手要
比較小，而且到
指尖都很優美。

頭髮本身就是令女
性看起來更美的最
佳裝飾品。直到髮
尾都要仔細地畫。

將關節設計成眼珠般
的形狀，添加墮落的
氣質。

為表現戰鬥後的狀態
而追加裂痕及髒汙。

　上半身與下半身的比例要均衡

雖然癱軟的姿勢很有氣氛，但相較於下半身，上半身看起來似乎有些太大。配合修長的臉部縮小肩寬與胸部，讓上半身的份量看起來小一點，並反過來加粗大腿部位。
另外由於手的尺寸以女性來說似乎有點太大，也一併縮小了。
調整好整個身體的輪廓後，再畫上關節等細節。

有時候要移開視線，然後再回頭
檢查全身比例是否不均勻。

Point 2 柔順長髮要注意高光及流向

長髮是這張插圖最吸引人的部位之一。為了讓頭髮看起來更滑順、有光澤,與其全部塗黑,不如畫上頭髮的高光會更好看。

頭髮的流向也不太自然,因此我重新修改,讓頭髮順著重力往下垂落。

⟶ 相關 NG Point「黑髮畫得凌亂不堪、混成一團」(請參照第42頁)

Point 3 用來呈現質感的漸層網點

為了突顯翅膀的金屬感,我加上較深的漸層網點。

此外,為了讓關節看起來像眼珠,我還補上了充血的血管。

⟶ 相關 NG Point「忽略物體的質感」(請參照第135頁)

想透過影片觀看修改過程的人
請掃條碼!

⑫ 實踐篇

Before

水亮的大眼睛很
可愛，good！

黑色長髮可以
試著畫上突顯
頭髮柔順質感
的光澤。

考量到沒穿衣服的狀態
下臉與身體的比例…？
先畫出裸體狀態的姿勢
再加上衣服。

小不點角色省略腳掌
也沒關係。
（請參照第101頁）

插圖提供：土中もぐら

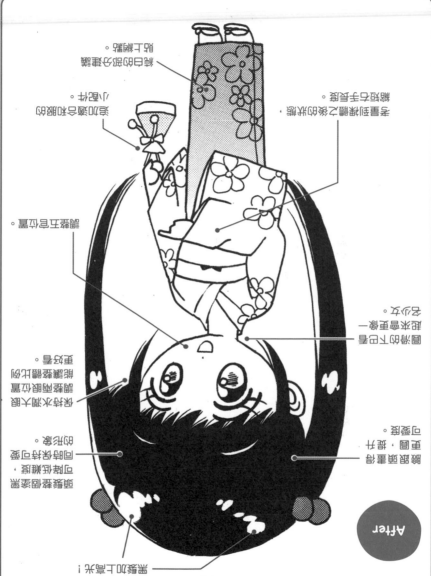

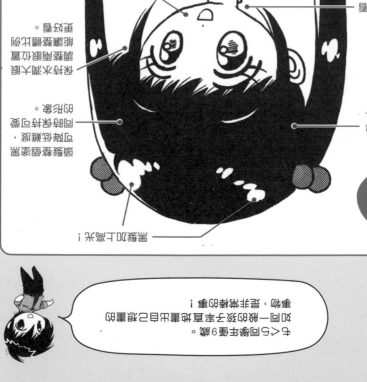

先在沒有衣服的狀態下確認比例

先畫出沒有穿衣的狀態來確認身體的比例，便可以發現頸部太粗、右手太長的問題。

另外兩隻眼睛也太靠中央，因此我拉開了兩眼的距離。

➡ **相關 NG Point**「小孩的體型比例不自然」（請參照第 100 頁）

任何身體部位都要先仔細確認
真人或照片再下筆描繪！

Point 2 注意黑髮的上色方式

因為原子筆的線會很顯眼,所以用全塗黑的方式,並在特定位置保留高光。

眉毛畫成白色,讓表情更生動。

⮕ **相關 NG Point**「黑髮畫得凌亂不堪、混成一團」(請參照第42頁)

Point 3 白色部分要上色或貼上網點

純白的部分如果保持原樣,看起來會像著色本。這次我在髮飾、和服及手提袋上貼上了網點。

想透過影片觀看修改過程的人
請掃條碼!

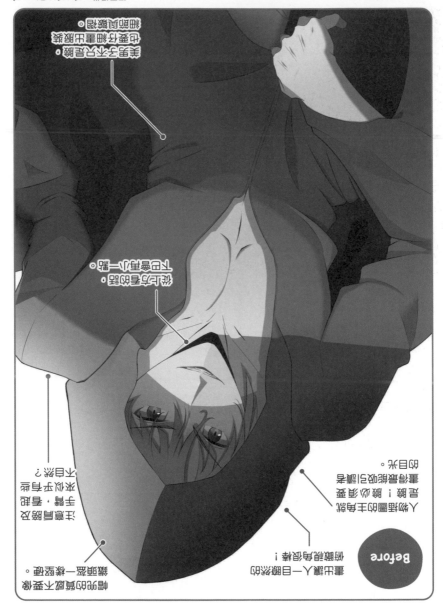

這是位很帥的青年呢！
雖然原本就很有角色魅力了，不過還能多注意服裝。
有什麼讓服裝看起來更立體的方法嗎？

臉部周圍明亮。

使用漸層網點，表現帽兜由
柔軟的布料所製成的質感。

After

原本的下巴抬高了，
所以這裡我配合身體
調整臉的方向。

仔細畫上衣服皺
摺，即使是沒有
花紋的衣服看起
來也很帥。

注意「身體彎曲的地
方會產生皺摺」這個
原則。

俯瞰要注意臉的角度

如果在俯瞰視角下太過在意要畫出角色整張臉的表情，就會發生只有下巴抬高，角度不太自然的情況。若配合身體讓臉稍微低下來，看起來就會自然許多。想這樣畫就得暫且先在沒有衣服的狀態下確認身體的比例是否勻稱。

展現人物插圖最重要的臉及表情，與此同時還要讓身體各部位看起來自然，這雖然是很高難度的事，但勤加練習一定能掌握訣竅。

⭕ **相關 NG Point**「俯瞰時頭拉得太長」（請參照第19頁）

做出對比使人目光集中在臉部

難得畫出帥氣的臉蛋，但整張插圖偏暗的色調使得臉不太顯眼是很可惜的事！為了讓讀者都能將目光集中在臉上，將臉部周圍的網點貼得較淺以保持明亮，與暗色的服裝呈現對比。

另外為了讓帽兜看來更像真實的連帽外套，我將形狀改成四方形。

⭕ **相關 NG Point**「連帽外套畫成晴天娃娃」（請參照第80頁）

Point 3　透過皺褶與陰影呈現立體感

相較於精心描繪的臉部，衣服看起來就顯得比較平面了，因此我用塗黑的方式表現衣服上細緻的皺褶。皺褶的畫法請參考下方的**相關 NG Point**。

此外若是只有塗黑，那麼黑白之間的對比會變得太強烈，所以我還貼上了網點，在呈現全身立體感的同時也盡可能保留臉部的存在感。

◯ 相關 NG Point「不知道怎麼畫衣服的皺褶」（請參照第71頁）

Point 4　提升細節真實感

我仔細補上拉鏈的細節，讓讀者一眼就能看出是拉鏈。若能細心、仔細描繪各項細節，一定可以快速有效地提升繪畫功力。

⑫
實踐篇

想透過影片觀看修改過程的人
請掃條碼！

鬼族青年

Before

角斷掉的角色設定是
需要強調的地方。

渾身肌肉
又能保持身體比例，
good！

勇猛的站姿
非常棒！

注意指甲尖端。

注意陰影的線條不能
比主線還顯眼。

陰影線遮住角色最大特徵
的傷疤實在太可惜了！

能影響角色魅力、為角色
留下深刻印象的裝飾品必
須連細節都很講究。

如果腳看起來浮在空中，
就會減損角色的重量感。

插圖提供：きたむら

這是體格健壯、充滿男子氣概的鬼族青年。
可以清楚看出作者究竟想畫出什麼樣的角色。
那麼還有什麼地方可以加強呢？

After

頭上的角與首飾追加
漸層網點使其泛出光澤。

臉部周圍調亮，讓人
更能清楚看見表情。

降低陰影的
顯眼程度。

細心地描繪裝
飾品會更棒。

指甲拉長削尖，給
人狂暴的印象。

強調角色的
顯著特徵。
（比如傷痕）

布條輕微飄揚會更帥！
我加大腰間的布條表現出
飄動的感覺。

畫出腳底踩在大地的感
覺，能夠增加人物的厚
重感。

Point 1　注意臉部不要畫得太暗

如同第162頁的解說，角色最引人注目的部位就是臉部，作畫時要避免因為陰影使臉部暗到看不清楚，同時也要勾勒明確的表情及臉部輪廓，讓讀者能夠一目瞭然。

另外我也透過網點上色，讓人更容易看懂「自己折斷的角」這個初期設定。

Point 2　用筆畫出陰影時要意識到線條的深淺

鉛筆可藉由控制力道表現深淺，畫線時相當方便，不過另一方面，原子筆等墨水筆就容易畫出粗細及深淺單調的線條，需要多加注意。

尤其是陰影如果畫得跟角色身體輪廓的主線同樣粗，那就太過顯眼了。描線時一定要意識到線的深淺粗細（起筆、收筆）。

➡ **相關 NG Point**「圖畫過於平面」（請參照第134頁）

下筆的強弱可以想成是
書法的止、鉤、撇等運筆技巧！

強調角色最具標誌性的特徵

仔細看可以發現身體各處都有巨人的傷疤。Point 1 提到「折斷的角」要畫得清楚好懂，同理巨大傷疤、裝飾品等角色特徵或暗示角色過往的事物也都要畫得清晰可見。作為職業漫畫家工作後，這些角色特徵也更容易進入商品化階段或讓人進行二次創作。

⑫
實踐篇

167

直到指甲尖端都別鬆懈

注意手指可以看到畫著又長又黑的指甲，這是很符合惡鬼形象的角色特徵。若能進一步強調指甲長度與形狀，並仔細畫出手指關節等細節，便能一口氣提升作畫的完成度。

我也重新修正了手環、念珠首飾、腰間的骨骸及絨毛的質感與尺寸，使其看起來更具寫實感。

�)**相關NG Point**「指甲畫得像手指上的貼紙」（請參照第62頁）、「忽略物體的質感」（請參照第135頁）

這次為了更加突顯這個角色的特色，我重新繪製了一張插圖。還請參照下一頁！

想透過影片觀看修改過程的人請掃條碼！

Remake

右手伸到深處所以畫得較小，在角色上表現出遠近感。

增加髮量看起來更有氣勢。

飄揚的布條讓動作更有張力。

原本的插圖讓我感覺是個體重很重的角色，因此我加粗支撐身體的兩隻腳，使角色踏實地踩在地上並調整身體重心，讓人能感受到其重量感。

考量到角色可能裸著腳行動，所以腳邊追加髒汙。

令人感到男人味的肌肉曲線及腿毛。

看起來很立體的影子。

讓裝飾品飄浮表現出躍動感。

左腳往前跨出大步，增加角色的立體感與躍動感。

想透過影片觀看修改過程的人請掃條碼！

戰鬥青年

Before

希望能加強作為少年漫畫主角
生動活潑的魅力。

強化角色印象的關鍵
在於眼睛與頭髮！

伸手這困難的姿勢
也畫得很精確，good！

武器是以什麼製作
而成的？

因為是戰鬥角色，
所以最好試著進一步
強調發達的肌肉。

身體的比例很好！

腰部以下到腳掌
要畫得更細緻。

為了不讓白色部分像
是沒有經過處理，所
以可以嘗試為整張插
圖加上陰影。

插圖提供：佐藤龍也

提供插圖的佐藤龍也先生已經是曾獲得漫畫獎項的實力派了，不過他仍然也有著常被編輯說「角色沒有個性」、「平凡」的煩惱。
首先從讓角色「看起來有活力」這點下手吧！

After

增加髮量！將綁不起來的髮尾也畫得誇張一點，來增加躍動感。

表情明亮。

視線明確。

透過質感來表現手上拿著的武器是木棒。

加上陰影看起來會更加立體。

藉由細小的白線增加立體感。

將隆起的肌肉修得更加自然。

身體畫上陰影強調肌肉。

為了強化戰鬥角色的逼真感而追加衣服上的破口及髒汙。

腳畫得小一點。

眼睛與頭髮是襯托角色形象的重要關鍵。

為了強調「直挺挺地朝向前方」這個動作，我畫上瞳孔讓眼睛更有神。另外也加粗眼睛周圍的線條，讓眼睛看起來清晰明亮。

頭髮藉由①增加髮量、②將綁不起來的髮尾畫得誇張一點、③頭髮隨風飄揚的這3點表現來提升年輕氣盛的感覺！

只是在眼睛與頭髮上多費點功夫，就能呈現角色的華麗感。為了與路人角色做出對比，必須盡力強化主角的特色。

○ **相關 NG Point**「眼皮畫得太薄」（請參照第30頁）

角色的眼睛是能夠
體現繪師熱情的重點部位！

 Point 2　**檢查細節是否均衡**

雖然整體比例畫得相當均衡，不過腳有點大所以我做了調整。

追加身為戰鬥角色的真實感

皮膚或衣服受傷、破損,看起來才像是個參與戰鬥的角色。

我在上半身及褲子內側加上陰影來增強立體感。如果肌肉也畫上陰影則可以表現肌肉發達隆起的感覺,姿勢看起來會更帥氣、有張力。

呈現武器的質感

如同插圖修改 No.1(請參照第144頁)重點所提到的,戰鬥角色的武器非常重要。這次我假設是木製的棍棒,並用線條表現其質感。

▶ **相關 NG Point**「忽略物體的質感」(請參照第135頁)

⑫ 實踐篇

想透過影片觀看修改過程的人
請掃條碼!

為了示範還可以透過哪些技巧來襯托主角,我也重新繪製了插圖!還請參照下一頁!

透過臉部表情顯露對少年漫畫主角來說
很重要的「衝擊性」與「活力」。

有吸引力的角色
就算遮住臉還是
很有吸引力。體
格、服裝都要畫
得精緻！

為了在縮小的臉
上突顯角色設定
的「色盲」這個
特徵，在眼睛周
圍加上傷痕。閉
上眼睛或包起繃
帶的作法或許也
不錯。

和風的繩帶飾品加強
角色的服裝特徵。

遮起臉部來檢查插
圖是不是只有臉畫
得好，但身體與服
裝卻畫得太過簡陋。

別忘了身上的服裝以及裝飾品
也要畫出躍動感。

想透過影片觀看
修改過程的人
請掃條碼！

不妨試著比較自己畫的角色
與連載漫畫中出現的角色！

後 記

　　身為漫畫家我也曾有在漫畫週刊上連載的經驗，在國內外合計出版了40冊以上的單行本。現在我也活用長年在漫畫專門學校擔任講師的經驗，主要在YouTube上為觀眾繪製的插圖提供建議。平時我總是認為自己作為一名繪師，其實也經過了許多觀眾培養、指導而能繼續成長茁壯。

　　畢竟多虧觀眾我才有機會畫到各種不同類型的插圖，而且這本書之所以能夠出版，也是因為我製作了插圖修改影片。做夢都想不到，我竟然還有機會再出版與繪畫有關的書籍。

　　在編寫本書時，我看了許多人的插圖及漫畫，並藉此重新學習有關繪畫的知識。這不僅讓我取得全新的感性，也提升了畫圖的速度，在時間的運用上找到了自信。
　　都是因為有了YouTube觀眾的幫助，我才能作為繪師東山再起。

　　值本書出版之際，我想感謝為我這樣不得要領的作者持續給予溫柔建議的Sotech出版社編輯部蘆澤惠利香小姐，以及多次陪我在深夜進行電話討論的經紀人、有時候給我良好意見及感想的各位線上沙龍會員、還有總是捧場我的插圖修改影片並衷心期待本書出版的各位「Hyde Channel」觀眾。真的非常謝謝你們。藉此場合向各位致上最深的感謝。

Pegasus Hyde

快速了解問題點
人物插畫大幅改善技巧100

NG POINT DE HAYAWAKARI！KYARA ILLUST GEKITEKI KAIZEN TECHNIQUE 100
by pegasus hide
Copyright © 2022 pegasus hide
Originally published in Japan by Sotechsha Co. Ltd.,
Chinese (in traditional character only) translation rights arranged with Sotechsha Co. Ltd.,
through CREEK & RIVER Co., Ltd.

出　　　　版／楓書坊文化出版社
地　　　　址／新北市板橋區信義路163巷3號10樓
郵 政 劃 撥／19907596　楓書坊文化出版社
網　　　　址／www.maplebook.com.tw
電　　　　話／02-2957-6096
傳　　　　真／02-2957-6435
作　　　　者／Pegasus Hyde
翻　　　　譯／林農凱
責 任 編 輯／吳婕妤
內 文 排 版／謝政龍
港 澳 經 銷／泛華發行代理有限公司
定　　　　價／350元
初 版 日 期／2024年2月

國家圖書館出版品預行編目資料

快速了解問題點：人物插畫大幅改善技巧100 /
Pegasus Hyde作；林農凱譯. -- 初版. -- 新北
市：楓書坊文化出版社, 2024.02　面；　公分

ISBN 978-986-377-938-4（平裝）

1. 插畫　2. 人物畫　3. 繪畫技法

947.45　　　　　　　　　112021667